栗谷先生

金剛山遊覽詩

행서
4

柏山 吳東燮
Baeksan Oh Dong-Soub

㈜이화문화출판사

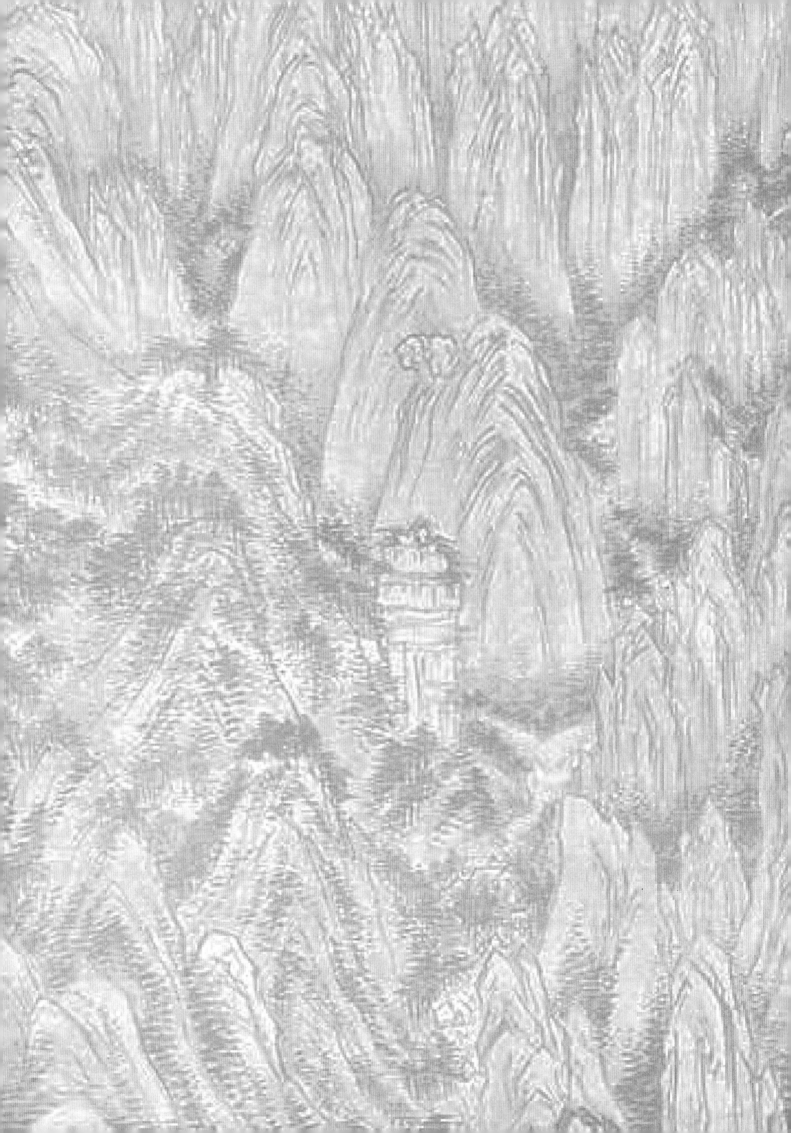

目 次

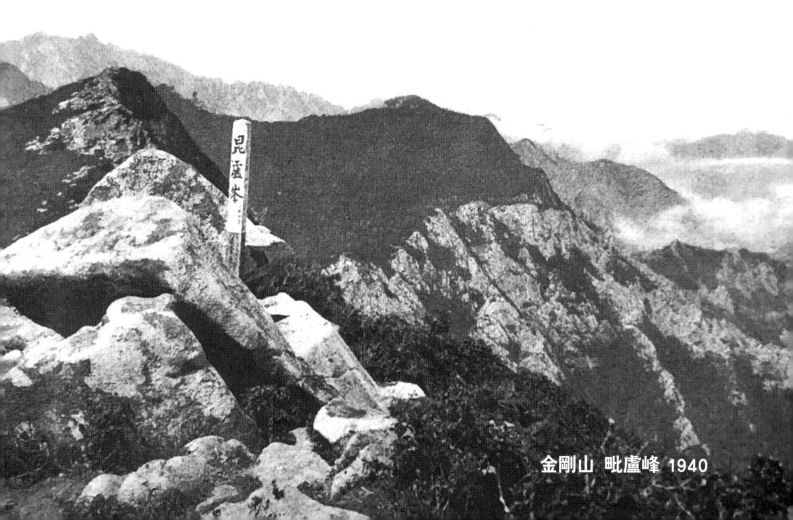

金剛山 毗盧峰 1940

율곡의 금강산 유람

栗谷 李珥(1536~1584)는 19세에 금강산에 입산하여 1년여 머무는 동안 가을 금강산을 유람하였으며 이때 그가 본 정경들을 600句 三千字의 시로 구성하여 유람시를 지었다. 「栗谷全集 拾遺 卷一」에 수록된 이 장시에는 특정한 제목이 없고 금강산 정상 비로봉에 올라 느낀 소회를 「登毗盧峯」이라는 오언절구의 序詩로 시작하였으며, 바로 이어 금강산을 등람하면서 몸소 듣고 보았던 것들을 기록한다고 적었다. 詩라고 부를 것은 못되며 속되고 중복된 것이 있더라도 비웃지 말아달라는 겸손한 부탁의 말로 제목 겸 서문을 대신하였다. 그래서 그 동안 이 유람시는 여러 가지 이름으로 불리어 왔는데 지금까지 '楓嶽行', '금강산답사기' 등의 이름으로 널리 알려져 있다. 율곡이 금강산을 오르면서 두루 유람한 행적과 서문에 '遊山'과 '登覽'이라는 말이 언급된 것을 감안하여 본서의 서명을 「金剛山遊覽詩」로 부르기로 하였다.

율곡은 13세에 진사초시에 장원으로 합격했으나 3년뒤 어머니와 사별한 어린 소년은 정신적으로 혼란을 겪고 방황하지 않을 수 없었을 것이다. 어머니 신사임당의 시묘살이를 하는 동안 그때까지 공부한 儒學에 대하여 회의를 떨쳐버리지 못하고 시묘살이 3년상을 마치자마자 19세의 율곡은 그 해(1544년) 삼월 홀연히 금강산에 입산하여 摩訶衍 절에서 佛門을 탐색하였다. 아마 인간의 본질적 의문인 삶과 죽음에 대한 의문을 풀고자 하였을 것이다. 그후 일 년여 금강산에 머무는 동안 금강산을 구석구석 유람하면서 본 장편시를 비롯하여 10여 편의 유람시를 남겼다.

금강산은 천하 제일의 명산인 만큼 그 이름도 계절에 따라 다르게 부른다. 봄에는 불보살이 머문다고 하여 '怾怛'이라 부르고, 여름에는 신선이 머문다고 하여 '蓬萊', 가을은 단풍으로 물든다 하여 '楓嶽', 겨울은 암반이 뼈처럼 드러난다 하여 '皆骨'이라 부른다. 명산답게 금강산을 소재로 하여 많은 선현들이 유람기를 남겼다. 동유기(고려 이곡), 관동별곡(정철), 금강산기행(남효온), 금강예찬(최남선) 등 다수의 기행문이 있지

만 율곡의「금강산유람시」만큼 방대한 장편시로 묘사한 기행문은 찾아 볼 수 없다. 오언시구로서 산문을 대신하여 구성한「금강산유람시」는 금강산의 생성내력과 내금강, 외금강의 비경들을 마치 한 폭의 거대한 파노라마 그림을 보는 듯이 금강산 장면들을 펼쳐 보여주었다

율곡은 불과 1년 불교에 관심을 가지고 금강산을 유산하였지만 결국 마하연을 나오게 되는데 아무래도 불교가 유학에 미치지 못한다고 생각하였기 때문이다. 이러한 그의 심상은 본서 부록으로 수록한「풍악증소암노승」에 잘 나타나 있다. 서문에서 율곡은 한 암자에서 만난 노승과의 대화에서 불교와 유학과의 관계에 대하여 자신의 생각을 진솔하게 대화하면서 자신의 유학에 대한 확고한 심지를 보여주었다.

율곡이 금강산에 입산할 때 친구들과 나눈 氣에 대한 대화에서 그의 자연사상을 엿볼 수 있다. 氣를 잘 기른 사람으로 공자와 맹자를 언급하면서 '知者樂水 仁者樂山'를 논한다. 산에서는 우뚝 서 있는 것만 취할 것이 아니고, 그 고요함(靜之道)을 본받아야 하고, 물에서는 흘러가는 것만 취할 것이 아니라 그 움직임(動之道)을 본받아야 한다고 말하였다. 율곡은 어질고 지혜로운 삶으로 氣를 기르는 데는 산과 물을 제외하고는 어디에도 찾아볼 수 없다고 생각하였는데 이러한 자연사상이 그의 입산에 작용하였음을 알 수 있다.

앞서 행서시리즈 3권 퇴계의「소백산유산록」에 이어서 율곡의「금강산유람시」를 이번 행서시리즈 4권으로 편집하여 지금까지 살펴본 율곡의 유불사상, 자연사상을 음미하면서 행서를 숙련하도록 하였다. 한문의 각 서체중에 가장 중요한 서체가 바로 행서인 것이다. 해서에 익숙하면 행서를 익혀야 하고, 초서를 공부하려면 반드시 행서에 익숙하여야 하며, 작품의 낙관은 행서로 써야만 작품의 품격을 높일 수 있다. 본 행서시리즈를 잘 활용하여 서예의 세계에서 유유자적 노닐게 되기를 바란다.

2023년 癸卯歲 立夏之吉 **柏山 吳東燮** 求教

栗谷　金剛山遊覽詩

登毗盧峯曳杖陟崔嵬長

風四面來青天頭上帽碧

海掌中杯余之遊楓嶽也

懶不作詩登覽既畢乃搖所

聞所見成三千言非敢為

登毗盧峯并序　　등비로봉병서
비로봉에 오르다

예 장 척 최 외 장 풍 서 면 래
曳 杖 陟 崔 嵬　長 風 西 面 來

청 천 두 상 모 벽 해 장 중 배
青 天 頭 上 帽　碧 海 掌 中 杯

여 지 유 풍 악 야 나 부 작 시
余 之 遊 風 嶽 也　懶 不 作 詩

등 람 기 필 내 무 소 문 소 견
登 覽 旣 畢　乃 撫 所 聞 所 見

성 삼 천 언 비 감 위 시
成 三 千 言　非 敢 爲 詩

지 록 소 경 력 자 이
只 錄 所 經 歷 者 耳

언 혹 리 야 운 혹 재 압
言 或 俚 野　韻 或 再 押

관 자 물 치
觀 者 勿 嗤

지팡이 짚고 제일 높은 비로봉에 오르니
긴 파람 서쪽에서 불어오네
파란 하늘은 머리위에 쓴 모자와 같고
푸른 바다는 손바닥 안의 술잔 같구나

내가 풍악산을 유람할 때는 게을러서 詩를 짓지 못했다.
유람을 마치고 나서 이제야 들은 것, 본 것들을 모아서
삼천 마디의 말을 구성하였다.
감히 詩라고 부를 것은 못되고
다만 몸소 겪은 바를 기록하였을 뿐이다.
말이 더러 속되고 韻字도 더러 중복되기도 하였는데
이를 보는 이들은 비웃지 말기를 바란다.

曳 끌 예.　　　杖 지팡이 장.　　陟 오를 척.
嵬 높을 외. 높고 크다.　掌 손바닥 장.　懶 게으를 라.
撫 어루만질 무.　俚野 속되고 촌스럽다.　畢 마칠 필.
押 누를 압. 압운하다.　嗤 비웃을 치.

混沌未判時不得分兩儀

陰陽互動靜執胜執其樣

化物不見迹妙理高平哥

乾坤既開闢上下分於斯

混沌未判時 不得分兩儀
혼 돈 미 판 시　부 득 분 량 의

陰陽互動靜 孰能執其機
음 양 호 동 정　숙 능 집 기 기

化物不見迹 玅理奇乎奇
화 물 불 견 적　묘 리 기 호 기

乾坤旣開闢 上下分於斯
건 곤 기 개 벽　상 하 분 어 사

中間萬物形 一切難可名
중 간 만 물 형　일 체 난 가 명

水爲天地血 土成天地肉
수 위 천 지 혈　토 성 천 지 육

아득한 옛날 천지가 개벽하기 전
하늘과 땅의 두 본을 나눌 수 없었네
음과 양이 서로 동하고 고요함이여
그 누가 기틀을 잡았단 말인가

만물의 변화는 자국이 안 뵈는데
미묘한 이치는 기이하고 기이하다
하늘과 땅이 열리고 나서야
이에 위와 아래가 나누어졌네

그 중간 만물의 형태가 있지만
일체의 이름을 붙이질 못하였다
물이란 천지의 피가 되었고
흙이란 천지의 살이 되었네

混 섞을 혼.　沌 엉길 돈.　判 쪼갤 판.
儀 거동 의.　互 서로 호.　靜 고요 정.
孰 누구 숙.　執 잡을 집.　機 기틀 기.
玅 묘할 묘.　理 다스릴 리.　乾 하늘 건.
坤 따 곤.　開 열 개.　闢 열 벽.
斯 이 사.

中間萬物形 一切難可名
水爲天地血 土成天地肉

白骨所積虞廈自成山峰峰
特鍾清淑氣名之以皆骨

佳名播四海咸顛生吾園
嶒峒興不周比此皆奴僕

白骨所積處　自成山崒嵂
白골소적처　자성산줄률

特鍾清淑氣　名之以皆骨
특종청숙기　명지이개골

佳名播四海　咸願生吾國
가명파사해　함원생오국

崆峒與不周　比此皆奴僕
공동여불주　비차개노복

吾聞於志怪　天形皆是石
오문어지괴　천형개시석

所以女媧氏　鍊石補其缺
소이여와씨　연석보기결

백골 같은 바위가 쌓이고 쌓인 곳에는
저절로 높은 산이 이루어졌으니
맑고 고운 기운이 모인 이 산을
이름하여 '개골'이라 불렀네

아름다운 산이름이 사해로 전해져
모두가 우리나라에 태어나길 원하네
공동산 부주산 이런 산들은
이 산에 비기면 보잘 것 없지

일찍이 지괴에서 들은 애기론
하늘의 형상도 돌이었다네
그래서 그 옛날 여와씨께서
돌을 달궈 그 흠을 메웠다 하네

공동산 중국 전설상의 산.　　**부주산** 곤륜산 서북쪽에 있는 산.
志怪 한말(3세기)부터 남조시대(5세기)까지 기이한 일들을 적은 이야기.

積 쌓을 적.	崒 산높을 줄.	嵂 산높을 율.	
鍾 쇠북 종.	播 펼 파.	咸 다 함.	
願 원할 원.	崆 산이름 공.	峒 산이름 동.	
奴 종 노.	僕 종 복.	怪 괴이할 괴.	
媧 여자이름 와.	鍊 달련할 련.	補 기울 보.	缺 깨질 결.

兹山隆於天不是下界物
就之如踏雪望之如森玉
方知造物千句此盡其力
聞名尚有慕況在不遠域

<div style="display:flex">

<div>

자산추어천　부시하계물
玆山墜於天　不是下界物

취지여답설　망지여삼옥
就之如踏雪　望之如森玉

방지조물수　향차진기력
方知造物手　向此盡其力

문명상유모　황재불원역
聞名尚有慕　況在不遠域

여생애산수　부증한아족
余生愛山水　不曾閒我足

숙석몽견지　천애이침석
夙昔夢見之　天涯移枕席

이 산은 하늘에서 떨어져 왔지
속세에서 생겨난 산이 아니라네
다가가면 하얀 눈을 밟는 듯하고
바라보면 늘어선 구슬과 같다

이제야 알겠구나 조물주 솜씨
여기서 있는 힘 다 쏟았네
이름만 들어도 그리워하는데
하물며 멀지 않은 고장에 있으랴

내 평생 산수를 좋아하다 보니
일찍부터 발걸음 한가치 않아
지난번에 꿈에서 나타났는데
하늘 가가 베개 맡에 옮겼더랬다

玆 이 자.　　　墜 떨어질 추.　　界 지경 계.
就 나아갈 취.　踏 밟을 답.　　森 수풀 삼.
盡 다할 진.　　尚 오히려 상.　慕 사모할 모.
域 지경 역.　　余 나 여.　　　曾 일찍 증.
夙 이를 숙.　　昔 옛 석.　　　涯 물가 애.
移 옮길 이.

</div>

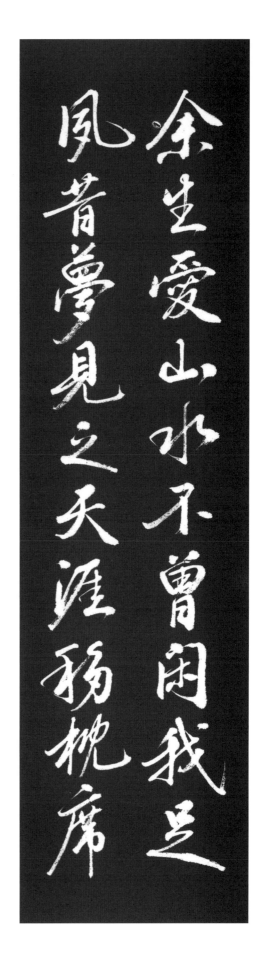

</div>

今朝浩然来千里同咫尺
初徙行脚僧過盡千山兀

漸入佳境潭忘行遙永
欲見真面目須登斷趄嶺

今^금朝^조浩^호然^연來^래　千^천里^리同^동咫^지尺^척
初^초從^종行^행脚^각僧^승　過^과盡^진千^천山^산禿^독

漸^점漸^점入^입佳^가境^경　渾^혼忘^망行^행逕^경永^영
欲^욕見^견眞^진面^면目^목　須^수登^등斷^단髮^발嶺^령

一^일萬^만二^이千^천峯^봉　極^극目^목皆^개淸^청淨^정
浮^부嵐^람散^산長^장風^풍　突^돌兀^올撐^탱靑^청空^공

오늘 아침 호연히 당도를 하니
천리가 지척과 한가지구나
처음에는 행각 스님을 따라
우뚝한 뭇 산을 모두 지나서

점점 더 좋은 경계 들어가자니
오솔길의 지루함 모두 잊었네
정말로 참모습을 보고자 하여
곧바로 단발령에 올라섰다네

일만이천 봉우리가
눈길이 닿는 곳 모두 맑구나
산 안개는 바람에 산산이 흩어지고
우뚝한 그 형세 창공을 받치고 섰네

咫 짧을 지.　　尺 자 척.　　脚 다리 각.
禿 모지라질 독.　漸 점점 점.　渾 흐릴 혼.
忘 잊을 망.　　逕 좁은길 경.　永 길 영.
髮 터럭 발.　　極 다할 극.　嵐 아지랑이 람.
突 우뚝할 돌.　兀 우뚝할 올.　撐 버틸 탱.

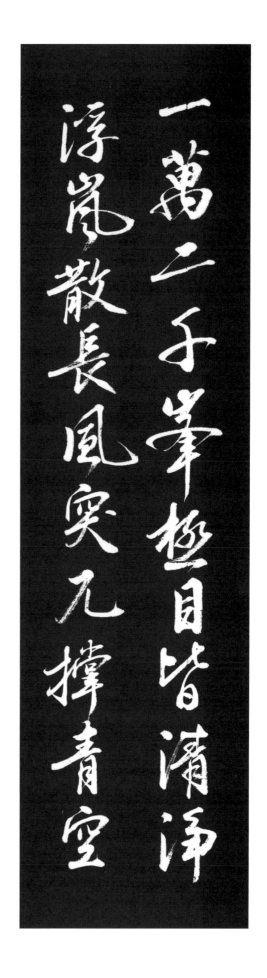

15

遠望已可喜，何況遊山中。
欲坐曳青藜，山路更無窮。

溪分兩派流出谷，何悠悠。
危橋攲敧股苦苔石頓就休。

遠望己可喜 何況遊山中
흔연예청려 산로갱무궁
欣然曳靑藜 山路更無窮

溪分兩派流 出谷何悠悠
위교기산고 태석빈취휴
危橋幾酸股 苔石頻就休

最初入長安 洞口雲乍收
임궁치화후 신기범종루
琳宮値火後 新起梵鐘樓

(원망기가희 하황유산중)
(계분량파류 출곡하유유)
(최초입장안 동구운사수)

멀리서 바라만 보아도 이미 즐거운데
하물며 산 속을 유람함이야
기쁜 맘에 청려장 짚고 나서니
산길은 다시 끝이 없구나

시냇물 둘로 갈려 흘러오는데
골짜긴 어이해서 그리도 길은가
높다란 다리라서 오금이 떨려
이끼 낀 바위에서 자주 쉬었네

맨 처음 장안사에 들어가보니
골짜기 입구엔 구름이 문득 걷혔다
절집은 화재를 만난 뒤라서
새로운 범종루를 세우고 있었네

遊 놀 유.　　欣 기쁠 흔.　　藜 명아주 려.
窮 다할 궁.　　溪 시내 계.　　悠 멀 유.
酸 실 산.　　股 다리 고.　　苔 이끼 태.
頻 자주 빈.　　琳 옥이름 림.

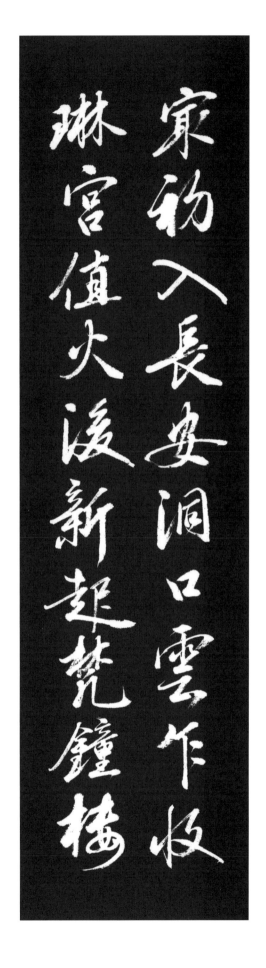

居僧散步徑　伐木山更幽
天王立門側　怒眼令人懼
庭前何所有　數叢紅芍藥
禪林展兩足　困疲留一宿

거 승 산 초 경　벌 목 산 갱 유
居僧散樵徑　伐木山更幽

천 왕 립 문 측　노 안 령 인 악
天王立門側　怒眼令人愕

정 전 하 소 유　수 총 홍 작 약
庭前何所有　數叢紅芍藥

선 상 전 량 족　곤 피 류 일 숙
禪床展兩足　困疲留一宿

명 조 향 하 허　노 전 천 만 곡
明朝向何許　路轉千萬曲

금 장 여 은 장　고 점 창 애 방
金藏與銀藏　高占蒼崖旁

스님들 나무하러 산길에 흩어져 있고
나무 베는 소리에 산은 그윽해
천왕문 곁에 서 있는 사천왕상은
성난 눈이 사람을 놀라게 하네

뜰 앞엔 무엇이 있나 했더니
작약꽃 몇 떨기 붉게 피었네
선방의 평상에서 두 발을 뻗고
피곤한 몸 하룻밤 묵었지

내일 아침 갈 곳이 어디 메인고
꼬불꼬불 산길은 천만 구빈데
금장암과 은장암 이 두 암자는
하늘 높이 절벽 위에 앉아 있구나

樵 나무할 초.	徑 지름길 경.	伐 칠 벌.
怒 성낼 노.	愕 놀랄 악.	庭 뜰 정.
叢 떨기 총.	紅 붉을 홍.	芍 작약 작.
藥 약 약.	禪 중 선.	疲 피곤할 피.
轉 구를 전.	藏 감출 장.	蒼 푸를 창.
崖 낭떠러지 애.	旁 곁 방.	

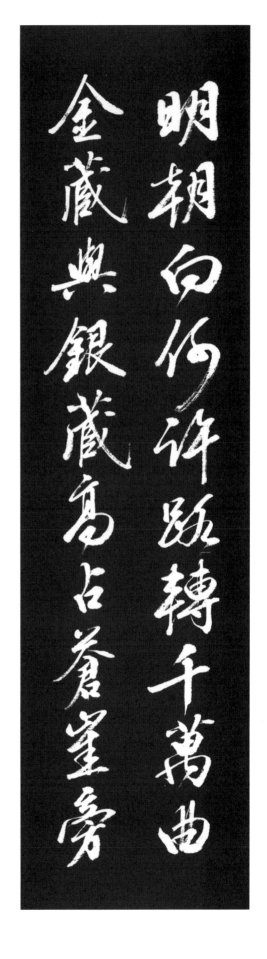

所見漸奇秀　出入行洞闊
高峰至我前　七寶為其桯
悤近榆岾寺　松檜聲成行
飛樓跨洞水　映穹青山光

<div style="float:right">
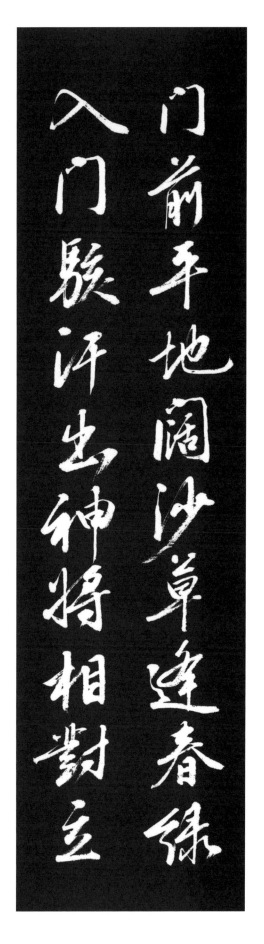
</div>

소견점기수　출입행간강
所見漸奇秀　出入行澗岡

고봉립아전　칠보위기장
高峯立我前　七寶爲其粧

홀근유점사　송회울성행
忽近楡岾寺　松檜鬱成行

비루과간수　영탈청산광
飛樓跨澗水　暎奪靑山光

문전평지활　사초봉춘록
門前平地闊　沙草逢春綠

입문해한출　신장상대립
入門駭汗出　神將相對立

보이는 것마다 점점 신기해
계곡과 산등을 나고 들었다
내 앞에 우뚝 선 높은 봉우리들은
모두가 칠보로 단장을 한듯

이윽고 유점사 부근에 오니
소나무 회나무 울창하게 줄을 이뤘네
날 듯한 누각이 시내에 걸쳐
푸른 산 그림자 빛을 가리네

유점사 절문 앞의 넓은 평지엔
풀들이 봄을 맞아 파릇도 하다
문에 드니 놀래어 진땀이 나고
양편에는 사천왕상이 마주 서 있다

漸 점점 점.　　秀 빼어날 수.　　澗 산골물 간.
岡 산등성이 강.　粧 단장할 장.　　楡 느름나무 유.
岾 절이름 점.　　檜 노송나무 회.　鬱 울창할 울.
跨 걸터앉을 고.　澗 산골물 간.　　暎 비칠 영.
奪 빼앗을 탈.　　闊 넓을 활.　　　逢 만날 봉.
駭 놀랄 해.　　　汗 땀 한.

青猊與白象呀口瞋雙目
撞鐘千指迎繞袖香煙涯

庭中聳高塔風鐸聲琮琤
翠飛三昧宮結構何岧嶤

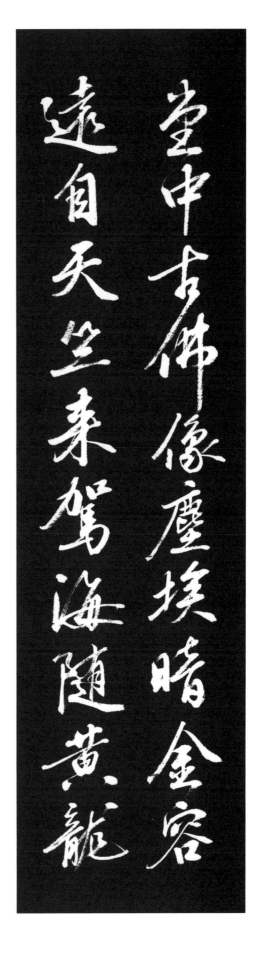

청사여백상 하구진쌍목
青獅與白象 呀口瞋雙目

당종천지영 요수향연경
撞鐘千指迎 繞袖香煙輕

정중용고탑 풍탁성종쟁
庭中聳高塔 風鐸聲琮琤

휘비삼매궁 결구하기웅
翬飛三昧宮 結構何其雄

당중고불상 진애암금용
堂中古佛像 塵埃暗金容

원자천축래 가해수황룡
遠自天竺來 駕海隨黃龍

청사자상과 흰 코끼리상이
입 딱 벌리고 두 눈을 부라리고 있네
종소리에 일제히 합장하는데
스님들 소매에는 향연이 가볍게 돈다

뜰에는 높은 탑 우뚝 솟았고
바람에 풍경소리 댕그랑 울린다
날아갈 듯 자리 잡은 삼매궁은
짜임새가 어찌도 저리 웅장한가

법당 안에 오래된 불상은
먼지에 금빛 얼굴 어두워졌네
불상이 저 멀리 천축서 올 때
황룡을 타고 바다 건너왔다네

獅 사자 사.	呀 입딱벌릴 아.	瞋 눈부릅뜰 진.
雙 쌍 쌍.	鐘 쇠북 종.	繞 얽힐 요.
袖 소매 수.	聳 솟을 용.	塔 탑 탑.
琮 옥소리 종.	琤 옥소리 쟁.	翬 꿩 휘.
昧 어둘 매.	塵 티끌 진.	埃 티끌 애.
駕 멍에멜 가.		

尼巖與懇房一、笛其蹤
真贋不可辨事与齊楷同

明宇在其西與聖在其東
尋幽輕不閒與入煙霞濃

尼嚴與憩房 一一留其蹤

니 암 여 게 방 일 일 류 기 종
尼嚴與憩房 一一留其蹤

진 안 부 가 변 사 여 제 해 동
眞贋不可辨 事與齊諧同

명 적 재 기 서 흥 성 재 기 동
明寂在其西 興聖在其東

심 유 잠 불 한 흥 입 연 하 농
尋幽暫不閒 興入煙霞濃

적 요 두 운 암 운 대 수 자 용
寂寥斗雲庵 雲碓水自舂

임 계 도 석 강 활 수 성 종 종
臨溪渡石矼 活水聲淙淙

전설을 듣자하니 니암과 게방은
낱낱이 그 발자취 남겨 놓았네
진실의 여부야 알 수 없지만
이 일이 제해와 같다고 하네

유점사 서편에 명적암이 자리 잡았고
동편엔 홍성암이 자리를 했네
잠시도 쉬지 않고 그윽한 곳 찾아
흥겨움은 짙은 노을 속에 들어가네

적막함이 감도는 두운암에는
구름의 물방아가 멋대로 찧네
시냇가 돌다리를 건너고 나니
활기찬 물소리 끝이 없구나

尼 여자중 니.　　巖 바위 암.　　憩 쉴 게.
蹤 자취 종.　　贋 거짓 안.　　辨 분별할 변.
諧 화할 해.　　尋 찾을 심.　　暫 잠깐 잠.
興 일어날 흥.　　霞 노을 하.　　濃 짙을 농.
寥 고요할 료.　　庵 암자 암.　　碓 물방아 대.
舂 방아찔 용.　　渡 건늘 도.　　矼 돌다리 강.
淙 물소리 종.

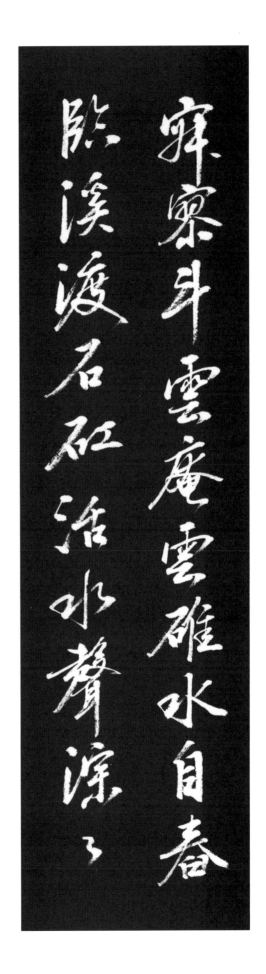

成佛倚高峯滄溟在東窗嵯峨佛頂臺孤絕更無雙

我來看朝曦滿目紅雲披水天兩無際火氣驚馮夷

성 불 의 고 봉　창 명 재 동 창
成佛倚高峯　滄溟在東窓

차 아 불 정 대　고 절 갱 무 쌍
嵯峨佛頂臺　孤絶更無雙

아 래 간 조 희　만 목 홍 운 피
我來看朝曦　滿目紅雲披

수 천 량 무 제　화 기 경 풍 이
水天兩無際　火氣驚馮夷

거 두 백 전 면　십 이 천 신 수
擧頭白巓面　十二天紳垂

회 심 구 시 로　도 처 개 가 이
回尋舊時路　到處皆可怡

성불암은 높은 봉에 의지해 있고
드넓은 바다는 동창 밖에 뵈네
드높고 우뚝한 저 불정대는
그 절경 세상에 견줄 데 없다

일어나 해돋이를 바라다보니
붉은 구름 피어나 눈에 가득해
물과 하늘 모두가 가이없고
불 기운에 수신이 놀랐나 보다

머리 들어 백전면을 바라다보니
열두폭포가 하늘에 긴 띠를 드리운 듯
돌아서 예전 길 찾아드니까
이르는 곳마다 즐겁기만 하구나

倚 기댈 의.　　滄 바다 창.　　溟 바다 명.
嵯 산높을 차.　峨 산높을 아.　臺 집 대.
曦 햇빛 희.　　披 헤칠 피.　　際 즈음 제.
驚 놀랄 경.　　馮 성씨 풍.　　夷 오랑캐 이.
巓 산이마 전.　紳 큰띠 신.　　垂 드리울 수.
尋 찾을 심.　　舊 옛 구.　　　到 이를 도.
怡 기쁠 이.

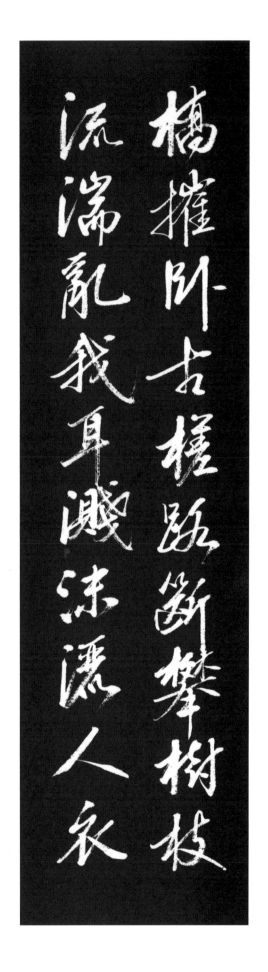

<div>
상하이견성 임로위맹비
上下二見性 臨路危甍飛

석굴명축수 소쇄간지미
石窟名竺修 瀟灑澗之湄

영대여령은 운무생계지
靈臺與靈隱 雲霧生階墀

기구노섭험 양각난자지
崎嶇勞涉險 兩脚難自持

교최와고사 노단반수지
橋摧臥古槎 路斷攀樹枝

유단란아이 천말쇄인의
流湍亂我耳 濺沫灑人衣
</div>

상견성 하견성 두 암자는
길가에 높다랗게 날 듯이 섰고
축수라고 이름한 석굴 하나는
말쑥한 물가에 자리 잡았다

영대암과 영은암 두 암자에는
구름 안개 섬돌에 피어 오른다
험악한 산길을 힘겹게 걷다보니
두 다리를 스스로 가눌길 없네

다리는 부서져 뗏목처럼 누웠고
길이 끊어져 나뭇가지 휘어 잡고 건넜네
여울물 소쿠라쳐 귀는 멍하고
뿌리는 물방울 옷을 적시네

甍 용마루 맹.	窟 굴 굴.	竺 나라이름 축.
瀟 비바람 소.	灑 뿌릴 쇄.	澗 산골물 간.
湄 물가 미.	墀 섬돌 지.	崎 험할 기.
嶇 험할 구.	涉 건널 섭.	橋 다리 교.
摧 꺾을 최.	槎 뗏목 사.	攀 당길 반.
湍 물결 단.	濺 뿌릴 천.	沫 물방울 말.

29

迷深九澗洞草合人迹絕
徘徊普賢庵仰見峯巒尾

寄傲真見性欲去仍留連
冒雨入香爐人靜開柴扉

幽深九淵洞 草合人迹微
유 심 구 연 동 초 합 인 적 미

徘徊普賢庵 仰見峯巒危
배 회 보 현 암 앙 견 봉 만 위

寄傲眞見性 欲去仍留遲
기 오 진 견 성 욕 거 잉 유 지

冒雨入香鑪 人靜關柴扉
모 우 입 향 로 인 정 관 시 비

天陰與夜氣 滿山同霏霏
천 음 여 야 기 만 산 동 비 비

內院半日留 禪榻學忘機
내 원 반 일 류 선 탑 학 망 기

깊고도 그윽한 구연동에는
풀만이 우거져 인적 드물다
보현암 주위를 배회하다가
위를 쳐다보니 산봉우리 높이 솟았네

진견성 암자에 잠시 머물다 떠나려니
경치가 좋아 그대로 머물렀다
오는 비 무릅쓰고 향로암 드니
사립문 닫히고 인기척 없네

음침한 하늘에 밤 기운 들자
온산에 한결같이 비를 뿌린다
내원암서 반나절 머무는 동안
선탑에 기대어서 속세를 잊었다

迹 자취 적.　　微 작을 미.　　普 넓을 보.
庵 암자 암.　　仰 우러를 앙.　　巒 봉우리 만.
寄 부칠 기.　　傲 거만할 오.　　冒 무릅쓸 모.
鑪 화로 로.　　靜 고요할 정.　　柴 나무 시.
扉 닫을 비.　　霏 비날릴 비.　　禪 터닦을 선.
榻 긴상 탑.　　機 틀 기.

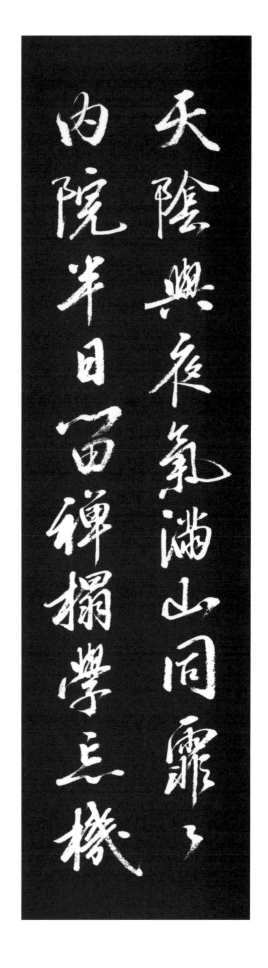

更尋彌勒峰　愛山如渴飢
峰頭石如佛　浮名良在茲

蕭條南草庵　屋僧有儼姿
見我薦山菁　香蔬慰我饑

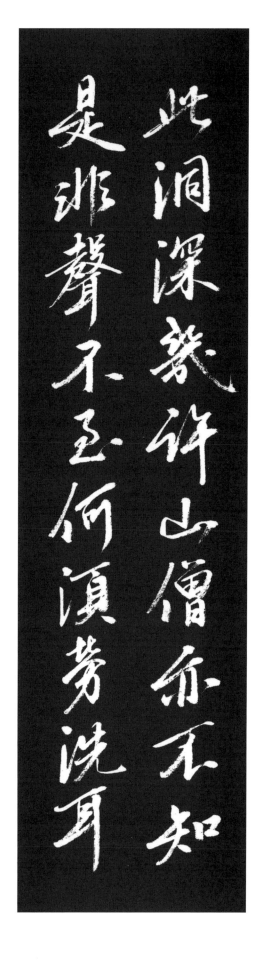

갱 심 미 륵 봉　애 산 여 갈 기
更尋彌勒峯　愛山如渴飢

봉 두 석 여 불　득 명 랑 재 자
峯頭石如佛　得名良在玆

소 조 남 초 암　거 승 유 선 자
蕭條南草庵　居僧有仙姿

견 아 천 산 수　향 소 료 아 기
見我薦山羞　香蔬療我饑

차 동 심 기 허　산 승 역 부 지
此洞深幾許　山僧亦不知

시 비 성 부 지　하 수 노 세 이
是非聲不至　何須勞洗耳

다시금 미륵봉을 찾게 되다니
산 좋아함은 목마름과 배고픔과 같네
봉우리가 부처님과 닮았다 해서
이름을 그렇게 붙였나 보다

호젓한 남초암 쓸쓸하지만
스님의 모습은 신선 같구나
나를 보자 산승이 음식 차려주어
향기로운 나물로 허기 면했네

이 산골 깊이가 얼마인지는
산승도 알지를 못한다 하네
옳다 그르단 소리 들리지 않으니
무엇하러 수고롭게 귀를 씻으랴

彌 미륵 미.　　勒 굴레 륵.　　渴 목마를 갈.
飢 주릴 기.　　蕭 쑥 소.　　　條 가지 조.
庵 암자 암.　　薦 천거할 천.　羞 부끄러울 수.
蔬 나물 소.　　療 병고칠 요.　饑 주릴 기.
幾 몇 기.

暮其白猿吟朝随蒼鶴起
遥登万景臺四方皆洞視
有窟名養真過潚難久止
人寰隔霄壤宜居避世士

모 공 백 원 음　조 수 창 학 기
暮 共 白 猿 吟　朝 隨 蒼 鶴 起

환 등 만 경 대　사 방 개 동 시
還 登 萬 景 臺　四 方 皆 洞 視

유 굴 명 양 진　과 청 난 구 지
有 窟 名 養 眞　過 淸 難 久 止

인 환 격 소 양　의 거 피 세 사
人 寰 隔 霄 壤　宜 居 避 世 士

타 시 기 재 래　출 동 두 루 회
他 時 期 再 來　出 洞 頭 屢 回

승 언 내 산 호　외 산 동 여 대
僧 言 內 山 好　外 山 同 輿 儓

저녁엔 깃새들과 함께 노래부르고
아침엔 학을 따라 같이 일어난다
발길 돌려 만경대에 올라서 보니
사방의 온 골짜기가 다 보이네

이름이 양진이라는 동굴 있는데
너무나 서늘하여 오래 머물 수 없네
속세와 격리된 별천지라서
세상 등진 선비가 살기에 걸맞겠네

훗날에 다시 오길 기약을 하고
골짝을 나오면서 자꾸 돌아 보았네
스님이 말하기를 내금강이 좋지
외금강은 품격이 떨어진다네

猿 원숭이 원.	吟 읊을 음.	隨 따를 수.			
蒼 푸를 창.	景 볕 경.	難 어려울 난.			
寰 궁창 환.	隔 사이뜰 격.	霄 하늘 소.			
壤 흙덩이 양.	宜 마땅 의.	避 피할 피.			
屢 자주 루.	輿 수레 여.	儓 하인 대			

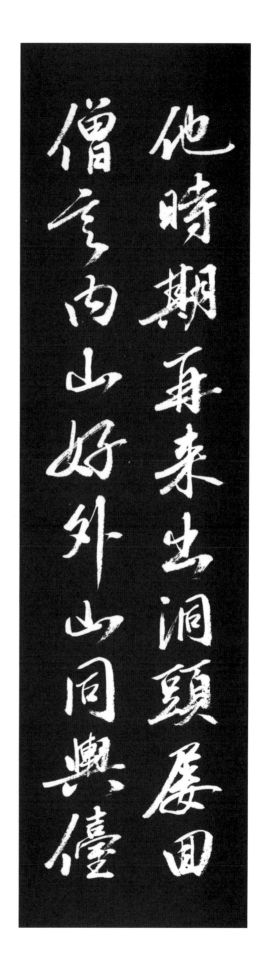

外山已如此況破內山乞
急頃入仙境以滌塵中痾
行行樹陰中晚風吹不定
山禽不知名自呼三兩聲

^외^산^이^여^차　^황^피^내^산^재
外山已如此　況彼內山哉

^급^수^입^선^경　^이^척^진^중^병
急須入仙境　以滌塵中病

^행^행^수^음^중　^만^풍^취^부^정
行行樹陰中　晚風吹不定

^산^금^부^지^명　^자^호^삼^량^성
山禽不知名　自呼三兩聲

^소^계^통^략^작　^기^측^불^가^행
小溪通略彴　敧側不可行

^해^의^롱^청^차　^형^영^료^상^희
解衣弄清泚　形影聊相戲

외금강이 이렇게 수려할진대
하물며 내금강은 오죽 좋으랴
서둘러 신선 경계 들어를 가서
속세의 찌든 병을 씻어야겠다

우거진 숲 그늘 속을 걷노라니까
저녁 바람 쉬임 없이 불어 닥친다
이름을 알 수 없는 산새 떼들은
저마다 지저귀며 날아들 가네

작은 시내 건너는 외나무다리
심하게 기울어 건널 수 없네
옷을 벗고 맑은 물에 물장난 하니
몸체와 그림자가 서로 잘 노는구나

急 급할 급.　　**須** 모름지기 수.　　**境** 지경 경.
滌 씻을 척.　　**塵** 티끌 진.　　**晚** 늦을 만.
禽 새 금.　　　**彴** 외나무다리 작.　**敧** 기울 기.
弄 희롱할 롱.　　**清** 맑을 청.　　**泚** 맑을 체.
形 모양 형.　　　**影** 그림자 영.　　**聊** 애오라지 료.
戲 희롱할 희.

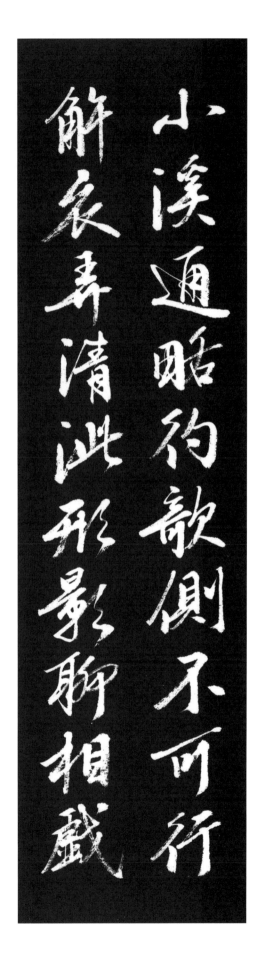

一身在巖上一身在水裏尔今不是我、今還是爾

散為百東坡頂剗濩在此好在水中人到處無緇磷

一身在巖上　一身在水裏
<small>일 신 재 암 상　일 신 재 수 리</small>

爾今不是我　我今還是爾
<small>이 금 부 시 아　아 금 환 시 이</small>

散爲百東坡　頃刻復在此
<small>산 위 백 동 파　경 각 부 재 차</small>

好在水中人　到處無緇磷
<small>호 재 수 중 인　도 처 무 치 린</small>

禪庵妙吉祥　面戶清無塵
<small>선 암 묘 길 상　면 호 청 무 진</small>

其旁有文殊　地秘人難臻
<small>기 방 유 문 수　지 비 인 난 진</small>

내 몸은 바위에 서서 있는데
또 한 몸은 물 속에 잠기어 있네
너야말로 지금 내가 아니지만
나야말로 지금 바로 너이로구나

물이 일렁이면 수많은 東坡 되었다가
잠깐새에 또 다시 여기에 있네
물 속에 비친 나의 형체는 잘 보이는데
속세에 찌든 나는 어디에도 없구나

묘길상은 선암으로 알려져 있어
주변은 말끔하고 티 하나 없다
묘길상 옆에 있는 문수 암자는
지세가 감춰져 있어 찾기 어렵네

巖 바위 암.　　　裏 속 리.　　　散 흩어질 산.
坡 언덕 파.　　　頃 잠깐 경.　　　刻 새길 각.
緇 검을 치.　　　磷 물흐르는모양 진.　緇 승려 치.
禪 중 선.　　　庵 암자 암.　　　妙 묘할 묘.
塵 디끌 진.　　　旁 곁 방.　　　殊 다를 수.
秘 숨길 비.　　　難 어려울 난.　　　臻 이를 진.

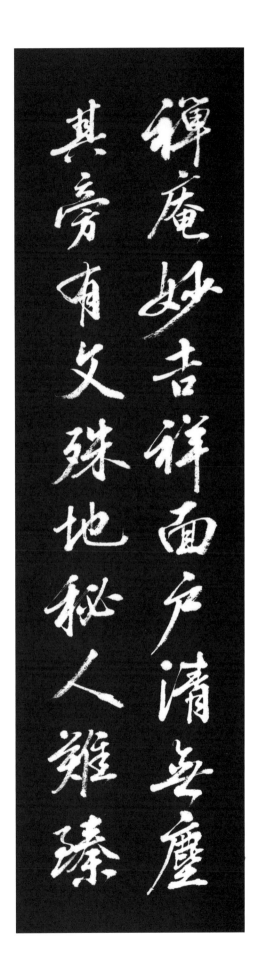

登〻到佛地袋経山嶂岫
小巖在庵下屏騗岛屬賓
萬樹衛金殿名是摩何術
雄峯崎其後峻嶺當其面

<div dir="ltr">

등 등 도 불 지 기 경 산 린 순
登 登 到 佛 地 幾 經 山 嶙 峋

소 암 재 암 하 궐 호 위 계 빈
小 庵 在 巖 下 厥 號 爲 罽 賓

만 수 위 금 전 명 시 마 가 연
萬 樹 衛 金 殿 名 是 摩 訶 衍

웅 봉 치 기 후 준 령 당 기 면
雄 峯 峙 其 後 峻 嶺 當 其 面

환 회 천 소 성 절 승 전 소 견
環 回 天 所 成 絶 勝 前 所 見

가 기 울 총 총 심 경 안 위 변
佳 氣 鬱 葱 葱 心 驚 顔 爲 變

</div>

오르고 또 올라 불지암에 이르렀는데
험난한 산비탈을 몇 번이나 거쳤던가
바위 밑에 조그마한 암자 하나 있는데
그 이름 계빈이라 부르고 있네

수풀에 에워싸인 금전이란 곳
이름도 드높아라 마하연이네
뒤에는 웅장한 봉우리 솟아있고
앞에는 우뚝한 준령이 버티고 있네

서리고 둘러찬 천연의 산세
앞에서 본 것보다 더욱 뛰어나네
아름다운 기운이 가득 퍼져서
마음도 놀라고 안색도 변했다네

嶙 비탈 린.　　岣 후미질 순.　　庵 암자 암.
厥 그 궐.　　號 이름 호.　　罽 담요 계.
賓 손 빈.　　摩 문지를 마.　　訶 꾸짖을 가.
衍 넓을 연.　　雄 수컷 웅.　　峙 솟을 치.
峻 높을 준.　　環 둘레 환.　　鬱 울창할 울.
葱 파 총.　　驚 놀랄 경.

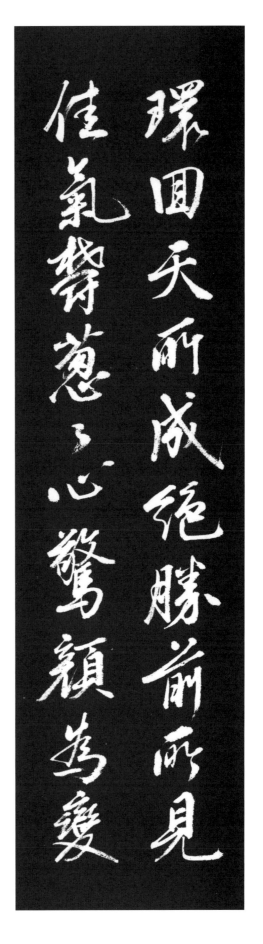

呼嗟景靈地千載空虛棄

庸僧污雲霞處難知奈何

山中一所廬庵多少難為料

頌詳不可得我試言其略

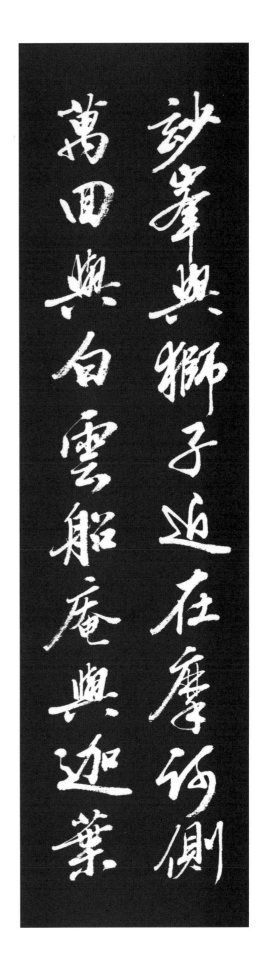

우 차 최 령 지 천 재 공 허 기
吁嗟最靈地 千載空虛棄
용 승 오 운 하 감 탄 지 내 하
庸僧汚雲霞 感歎知奈何

산 중 소 력 암 다 소 난 위 과
山中所歷庵 多少難爲科
욕 상 불 가 득 아 시 언 기 략
欲詳不可得 我試言其畧

묘 봉 여 사 자 근 재 마 가 측
玅峯與獅子 近在摩訶側
만 회 여 백 운 선 암 여 가 섭
萬回與白雲 船庵與迦葉

아아 이토록 신령스런 천하 명산을
천년이나 헛되이 버려 두었네
용렬한 스님들이 더럽힌 산을
이제야 한탄한들 무엇하리요

지나온 산중의 수 많은 암자들
품평은 이루 다 헤일 수 없고
자세히 적기란 더욱 어려워
내가 대략 말해 보련다

묘봉암과 사자암은
마하연 가까이 있고
만회암과 백운암
선암과 가섭암

吁 탄식할 우.　　嗟 슬플 차.　　載 실을 재.
棄 버릴 기.　　庸 떳떳할 용.　　汚 더러울 오.
歎 탄식할 탄.　　庵 암자 암.　　畧 간략할 략.
獅 사자 사.　　摩 문지를 마.　　訶 꾸짖을 가.
迦 부처이름 가.　　葉 땅이름 섭.

妙境與能仁　圓通與真佛　修善與齋衣　開心與天德

天津與安心　頓道与神林　利巖与五賢　安養與青蓮

妙德與能仁　圓通與眞佛
묘 덕 여 능 인　원 통 여 진 불

修善與奇奇　開心與天德
수 선 여 기 기　개 심 여 천 덕

天津與安心　頓道與神林
천 진 여 안 심　돈 도 여 신 림

利嚴與五賢　安養與靑蓮
이 엄 여 오 현　안 양 여 청 련

雲岾與松蘿　次第如星羅
운 점 여 송 라　차 제 여 성 라

或倚最高峯　手可捫銀河
혹 의 최 고 봉　수 가 문 은 하

묘덕암과 능인암
원통암과 진불암
수선암과 기기암
개심암과 천덕암

천진암과 안심암
돈도암과 신림암
이엄암과 오현암
안양암과 청련암

운점암과 송라암
차례로 별처럼 널리어 있네
어떤 암자는 높은 봉우리에 의지해 있어
손으로 은하수를 잡을 것 같고

妙 묘할 묘.　修 닦을 수.　善 착할 선.
德 큰 덕.　　津 나루 진.　頓 조아릴 돈.
嚴 엄할 엄.　養 기를 양.　岾 절이름 점.
蘿 새삼넝쿨 라.　第 차례 제.　倚 기댈 의.
捫 잡을 문.

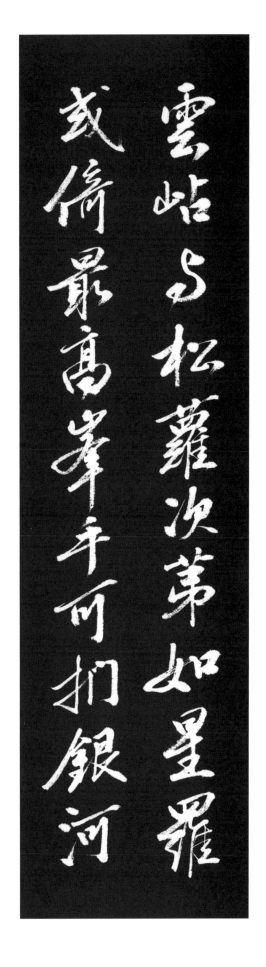

或枕急流瀑靜中喧聒了

或在巖石下低頭僅出入

或對縈翠峰暮色來排闥

或占大巖上淺跡繞容迹

<ruby>或<rt>혹</rt></ruby><ruby>枕<rt>침</rt></ruby><ruby>急<rt>급</rt></ruby><ruby>流<rt>류</rt></ruby><ruby>瀑<rt>폭</rt></ruby> <ruby>靜<rt>정</rt></ruby><ruby>中<rt>중</rt></ruby><ruby>喧<rt>훤</rt></ruby><ruby>聒<rt>괄</rt></ruby><ruby>聒<rt>괄</rt></ruby>

或枕急流瀑 靜中喧聒聒

或在巖石下 低頭僅出入

或對紫翠峯 暮色來排闥

或占大巖上 綫路纔容迹

或隱幽邃處 永與塵勞隔

雖無外客來 小語山已答

어떤 암자는 폭포를 베개로 삼고
고요한 속에서도 그 소리 요란하고
어떤 암자는 바위 밑에 자리를 잡아
머리를 숙여야 겨우 나들 수 있다

어떤 암자는 붉고 푸른 봉우리를 마주하고 있어
석양에 어리비쳐 아롱거리고
어떤 암자는 커다란 바위 위에 자리를 잡아
실 같은 좁은 길로 겨우 지나가네

어떤 암자는 깊숙하고 그윽한 데 숨어 있어서
영원히 속세와 격리되었네
외부에서 나그네가 오질 않아도
속삭일 땐 산울림이 메아리 진다

瀑 폭포 폭.	喧 지꺼릴 훤.	聒 요란할 괄.
巖 바위 암.	僅 겨우 근.	紫 자주빛 자.
翠 푸를 취.	排 밀칠 배.	闥 문지방 달.
綫 실 선.	纔 겨우 재.	迹 자취 적.
邃 깊을 수.	隔 사이뜰 격.	

或祕樹木中濃陰逐日色

或攀斷崖頭滿庭皆怪石

奇形與異狀記之緒難憶

眼看口難言漏萬縷樹一

혹비수목중 농음차일색
或秘樹木中 濃陰遮日色

혹거단애두 만정개괴석
或據斷崖頭 滿庭皆怪石

기형여이상 기지종난실
奇形與異狀 記之終難悉

안간구난언 루만재괘일
眼看口難言 漏萬纔掛一

아애표훈사 울울의림록
我愛表訓寺 鬱鬱依林麓

승한화전공 일오루음직
僧閒畫殿空 日午樓陰直

어떤 암자는 나무숲에 숨어 있어서
우거진 녹음이 햇빛 가리고
어떤 암자는 벼랑 가에 자리를 잡아
뜰에는 모두가 기암괴석 뿐일세

기이한 형상과 특이한 모습
모두 다 기술하긴 정말 어렵네
눈으로 보았지 말론 되잖아
만 가지 빠뜨리고 하나만 건진 셈

나는 표훈사 경치가 좋기도 하다
울창한 숲 기슭에 의지해 있네
스님은 한가한데 법당은 비고
한낮인데 루대에는 그늘이 졌네

濃 짙을 농.　　遮 가릴 차.　　據 웅거할 거.
崖 낭떠러질 애.　悉 다 실.　　漏 샐 루.
萬 일만 만.　　纔 겨우 재.　　掛 걸 괘.
鬱 울창할 울.　麓 산기슭 록.　畫 그림 화.

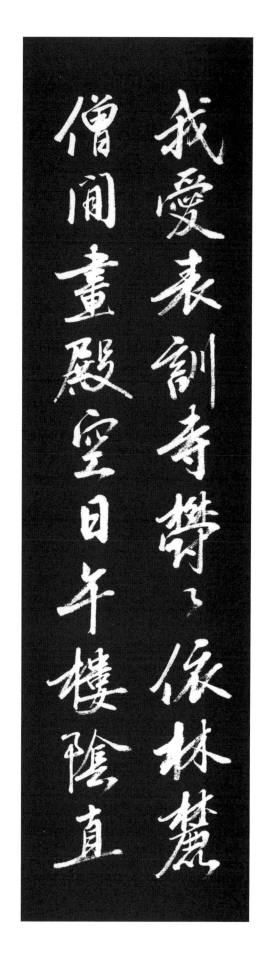

我愛正陽寺俯臨千丈坐

褰衣步庭除四顧山如積

我愛滇弥臺疊石成崔巍

清絕似仙區不必求蓬萊

<div align="center">
아 애 정 양 사　부 임 천 장 학

我愛正陽寺　俯臨千丈壑

건 의 보 정 제　사 고 산 여 적

褰衣步庭除　四顧山如積

아 애 수 미 대　첩 석 성 최 외

我愛須彌臺　疊石成崔嵬

청 절 사 선 구　불 필 구 봉 래

清絶似仙區　不必求蓬萊

아 애 망 고 대　사 면 수 황 애

我愛望高臺　四面收黃埃

욕 지 고 기 하　생 소 천 상 래

欲知高幾何　笙簫天上來
</div>

정양사 경치가 좋아서

굽어보니 아래는 천 길이나 되네

옷자락 걷고서 뜨락 걷다가

둘러보니 사방은 겹겹산중일세

수미대 절경도 이에 못잖아

겹겹이 쌓인 바위 삐쭉하구나

깨끗하기가 그지없어 선경 같은데

신선 사는 봉래산을 뭣하러 찾으려나

망고대 경치도 이에 질세라

먼지도 한 점 없이 깨끗하구나

저기 저 높이는 얼마나 될까

하늘에서 생황 소리 들려오는 듯

俯 구부릴 부.	臨 임할 임.	丈 어른 장.
壑 구렁 학.	褰 걷을 건.	除 덜 제.
顧 돌아볼 고.	彌 미륵 미.	疊 거듭 첩.
嵬 뾰족할 외.	蓬 쑥 봉.	埃 티끌 애.
欲 하고자할 욕.	幾 몇 기.	笙 생황 생.
簫 퉁소 소.		

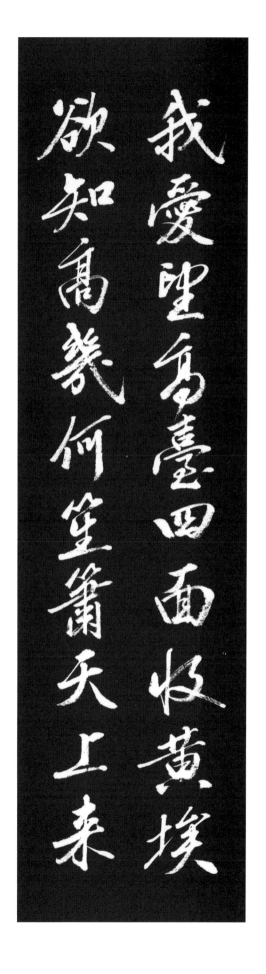

凌雲縱快活執銷誠亮我
我愛十王洞山勢皆盤囬

古塔不記年兀立懸崖邊
我愛萬瀑洞飛流瀉青柔

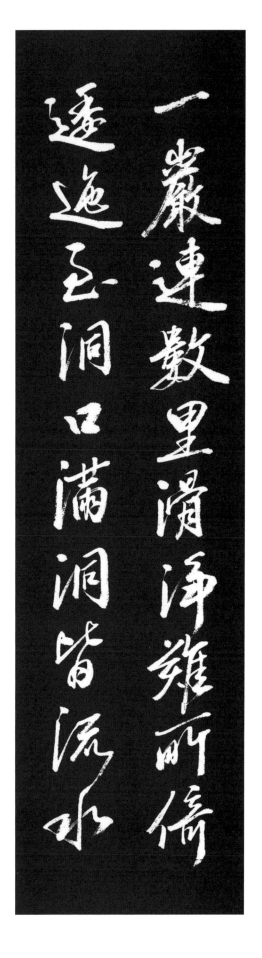

凌雲縱快活 執鎖誠危哉
능운종쾌활 집쇄성위재

我愛十王洞 山勢皆盤回
아애십왕동 산세개반회

古塔不記年 兀立懸崖邊
고탑불기년 올립현애변

我愛萬瀑洞 飛流瀉青汞
아애만폭동 비류사청홍

一巖連數里 滑淨難所倚
일암연수리 활정난소의

逶迤至洞口 滿洞皆流水
위이지동구 만동개류수

구름보다 더 높이 오르긴 해도
쇠사슬 더위잡아 위태로웠네
시왕동 경치도 좋기는 하다
산세가 좋아 모두 에돌고 감도네

연대를 알 수 없는 옛탑 하나가
벼랑에 오롯하게 걸리어 있네
만폭동 경치가 하도 좋으니
푸르른 수은이 쏟아지는 듯

하나의 바위가 몇 리를 이어있어
미끄럽고 고와서 발도 못 붙이겠네
비탈길 지나서 동구 밖에 이르니
온 골짜기가 물살로 가득하다

凌 지날 릉. 縱 세로 종. 快 쾌할 쾌.
活 살 활. 執 잡을 집. 鎖 쇠사슬 쇄.
誠 정성 성. 哉 비로소 재. 兀 우뚝할 올.
懸 달 현. 崖 낭떨어지 애. 瀉 쏟을 사.
汞 수은 홍. 巖 바위 암. 滑 미끄러울 활.
逶 비탈질 위. 迤 잇닿을 이.

坎虚陷為澗下有火龍眠
傾崖激為湍鳴雷振空山

平受湛不流於鏡鑒吾顛
清風左右至尖熱變為寒

坎 處 陷 爲 淵　下 有 火 龍 眠
(감 처 함 위 연　하 유 화 룡 면)

傾 處 激 爲 湍　鳴 雷 振 空 山
(경 처 격 위 단　명 뢰 진 공 산)

平 處 湛 不 流　如 鏡 鑑 吾 顔
(평 처 담 불 류　여 경 감 오 안)

淸 風 左 右 至　炎 熱 變 爲 寒
(청 풍 좌 우 지　염 열 변 위 한)

披 襟 坐 樹 下　始 知 身 世 閒
(피 금 좌 수 하　시 지 신 세 한)

我 愛 普 德 窟　銅 柱 盈 千 尺
(아 애 보 덕 굴　동 주 영 천 척)

움푹 패인 구렁은 못이 되었고
물 밑에는 화룡이 잠을 잔다네
경사진 곳마다 거센 여울이
천둥을 치는 듯 산을 울리네

평편한 곳에는 물이 잔잔해
거울처럼 내 얼굴을 비추어 주고
좌우에서 불어오는 맑은 바람은
염량에 다시 마른 몸을 식혀주네

옷고름 풀고 나무 아래 앉으니
이몸이 한가함을 이제 알겠네
보덕굴 경치가 너무도 좋구나
구리 기둥은 천 척이나 되네

坎 웅덩이 감.	陷 빠질 함.	激 격할 격.
湍 여울 단.	鳴 울 명.	雷 우레 뢰.
振 떨친 진.	湛 깊을 담.	鏡 거울 경.
鑑 거울 감.	炎 불꽃 염.	熱 더울 열.
變 변할 변.	披 헤칠 피.	襟 옷깃 금.
窟 굴 굴.	盈 찰 영.	

披襟坐樹下始知身世閒
我愛普德窟銅柱盈千尺

飛閣在虛空天造非人力

未至望如畫既登汗如沐

禪僧萬緣虛紙帋儲松葉

茫領梅此地應須學魏粗

飛閣在虛空 天造非人力
비 각 재 허 공 / 천 조 비 인 력

未至望如畵 旣登汗如沐
미 지 망 여 화 / 기 등 한 여 목

禪僧萬緣虛 紙帒儲松葉
선 승 만 연 허 / 지 대 저 송 엽

若欲棲此地 應須學絶粒
야 욕 서 차 지 / 응 수 학 절 립

去矣不可留 我將巡山遊
거 의 불 가 류 / 아 장 순 산 유

有石類獅子 屹立乎峯頭
유 석 류 사 자 / 흘 립 호 봉 두

허공에 날렵하게 솟은 전각은
하늘의 조화이지 인력이 아닐세
밑에서 바라보니 그림과 같고
올라오느라 목욕한듯 땀이 흐른다

선승은 속세와 인연 끊어서
가진 것은 봉지에 솔잎 뿐이네
이곳에 살려는 마음 가지면
곡기 끊는 법부터 배워야하리

가야 하니 머무를 수 어디 있겠나
앞으로 산을 돌며 산수를 즐기리라
사자를 꼭 닮은 바위 하나가
봉우리 꼭대기에 우뚝 서 있네

閣 집 각.　　汗 땀 한.　　沐 머리감을 목.
緣 인연 연.　　帒 전대 대.　　儲 쌓을 저.
棲 깃들일 서.　　粒 낟알 립.　　巡 순행할 순.
屹 산높을 흘.

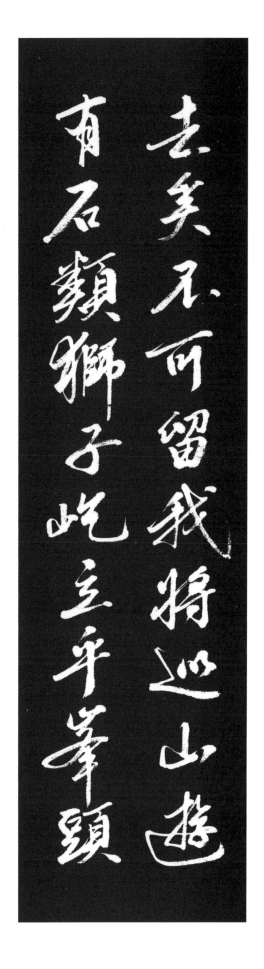

有庵似築成不知誰所營
世無方朔傳怪事問無由

内山留十日遊尋略已周
東行到上院踈房層巒遠

有庵似築城 不知誰所營
世無方朔儔 怪事問無由

內山留十日 遊尋略已周
東行到上院 路旁層巒遠

寂滅上開心 橫雲時未捲
開窓何所見 赤海平如練

성처럼 쌓아 놓은 암자 있으나
그 누가 지었는지 알 수가 없네
세상에 동방삭과 짝할 이 없어
괴이한 일 물어볼 길 막연하구나

내금강에서 열흘 동안 머무는 사이
두루 돌며 볼 것은 거의 보았다
동쪽으로 걸어서 상원암에 이르니
길가에 층층 봉우리만 멀리 보이네

적멸암 위에 있는 개심암에는
구름이 아직도 걷히지 않아
창문을 열고서 내려다 보니
붉은 바다는 비단을 펼친 듯 평온하구나

庵 암자 암.　　築 쌓을 축.　　朔 초하루 삭.
儔 무리 주.　　怪 괴이할 괴.　　尋 찾을 심.
略 간략할 략.　　旁 곁 방.　　層 층 층.
巒 봉우리 만.　　寂 고요 적.　　滅 멸할 멸.
捲 거둘 권.　　練 익힐 련. 흰 명주 련.

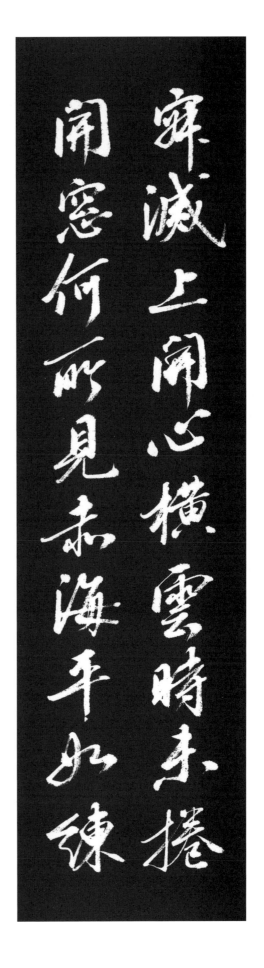

59

山人指白巅人间兜率天

绪庵列翠激钟鼓声相连

有洞名声闻水石何缤纷

可望不可寻青鹤为弟昆

산 인 지 백 전　인 간 두 솔 천
山人指白巓　人間兜率天
제 암 렬 취 미　종 고 성 상 련
諸庵列翠微　鐘鼓聲相連

유 동 명 성 문　수 석 하 분 운
有洞名聲聞　水石何紛紜
가 망 불 가 심　청 학 위 제 곤
可望不可尋　靑鶴爲弟昆

발 연 대 절 벽　천 공 소 마 삭
鉢淵對絶壁　天工所磨削
일 조 분 장 홍　기 저 징 담 벽
一條噴長虹　其底澄潭碧

승려가 백전 마루턱 가리키면서
속세에 도솔천이 저기라 하네
암자는 푸른 산에 늘어서 있고
종소리 북소리 잇따라 들려오네

성문이라 부르는 골짜기에는
수석이 어찌 그리 어지러운지
바라볼 순 있으나 찾긴 어려워
청학동과 형체가 비슷하다네

발연사와 마주한 깎아지른 절벽
하늘의 솜씨로 갈고 깎았나
한 줄기로 내뿜는 무지개 폭포
떨어진 구렁에는 못이 되어 푸르네

巓 산이마 전.	兜 도솔천 도.	率 거느릴 솔.
翠 푸를 취.	紛 어지러울 분.	紜 엉클어질 운.
尋 찾을 심.	鶴 학 학.	昆 맏 곤.
鉢 바리대 발.	淵 못 연.	壁 벽 벽.
磨 갈 마.	削 깎을 삭.	噴 뿜을 분.
虹 무지개 홍.	澄 맑을 징.	潭 못 담.
碧 푸를 벽.		

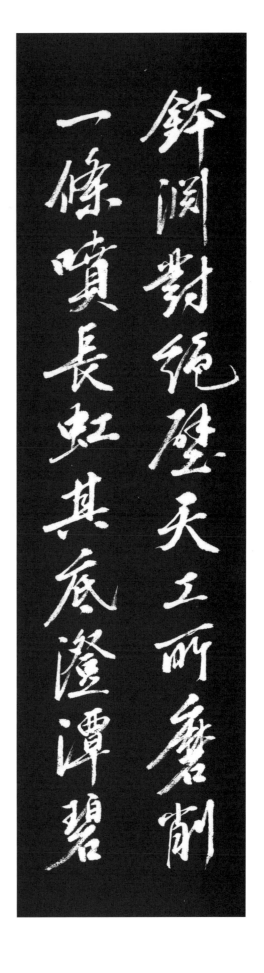

山僧然一事轉下聊為樂
投身怠如披顛倒眩莫測

田登九井峯桂樹森可折
扶杂手可把夜半看日出

산 승 무 일 사　　전 하 료 위 락
山僧無一事　轉下聊爲樂
투 신 급 여 사　　전 도 현 막 측
投身急如梭　顚倒眩莫測

회 등 구 정 봉　　계 수 삼 가 절
回登九井峯　桂樹森可折
부 상 수 가 파　　야 반 간 일 출
扶桑手可把　夜半看日出

욕 견 구 룡 연　　승 언 로 험 악
欲見九龍淵　僧言路險惡
약 우 취 우 래　　사 생 재 경 각
若遇驟雨來　死生在頃刻

산승은 그다지도 할 일 없는지
산행하며 이야기하는 것을 낙으로 삼네
베틀의 북처럼 이리저리 빠지면서
오르락 내리락 아찔하다네

구정봉을 구비 돌아 오르고 보니
우거진 계수나무 꺾을 듯하다
부상도 손으로 잡을 것 같고
밤중에도 해돋이 보일 성 싶네

구룡연 경치가 보고 싶은데
그 길이 험하다고 스님이 이른다
만약에 소낙비를 만나게 되면
목숨을 잃는건 잠깐이라고 하네

轉 구를 전.　　聊 애오라지 료.　　梭 북 사.
顚 엎드러질 전.　倒 넘어질 도.　　眩 어지러울 현.
測 헤아릴 측.　　森 수풀 삼.　　　折 꺾을 절.
扶 도울 부.　　驟 달릴 취.　　　扶桑 동해에 있다는 神木.

不如上高峰以蹑飛仙蹤

斯言定信乎决意登崑盧

松根絡石角千攀足可踏

有僧導我前戒我勿俯瞰

불여상고봉 이섭비선종
不如上高峯 以躡飛仙蹤
사언정신호 결의등비로
斯言定信乎 決意登毘盧

송근락석각 수반족가답
松根絡石角 手攀足可踏
유승도아전 계아물부촉
有僧導我前 戒我勿俯矚

임위약부촉 목현신필혹
臨危若俯矚 目眩神必惑
약욕견산형 막상최고악
若欲見山形 莫上最高嶽

차라리 비로봉에 올라서
신선의 자취를 밟고 나름이 좋지
그 말을 그대로 믿기로 하고
비로봉에 올라갈 결심을 했다

솔뿌리와 돌부리가 얽히고 서려
손으로 잡아야 발붙일 수 있었다
산승이 내 앞을 인도하면서
내려다 보지를 말라고 하네

만약에 높이 올라 아래를 굽어보다간
아찔해서 정신을 잃는다 하네
아름다운 산세를 보고 싶더라도
가장 높은 봉우리엔 오르지 마소

躡 밟을 섭.	蹤 자취 종.	絡 얽을 락.
攀 잡을 반.	踏 밟을 답.	導 인도할 도.
戒 경계할 계.	俯 구부릴 부.	矚 볼 촉.
眩 어지러울 현.	惑 미혹할 혹.	嶽 큰산 악.

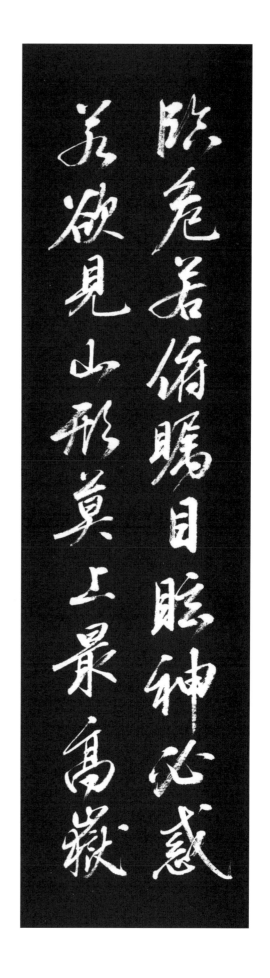

若登家高嶽而見皆悅憶

此言為我師勉楯無怠忽

一徑畫興宵始及山之腰

困即盤石上廊度迷俯仰

若登最高嶽 所見皆怳惚
약 등 최 고 악 소 견 개 황 홀

此言爲我師 勉旃無怠忽
차 언 위 아 사 면 전 무 태 홀

一經晝與宵 始及山之腰
일 경 주 여 소 시 급 산 지 요

困臥盤石上 廓落迷俯仰
곤 와 반 석 상 곽 락 미 부 앙

心定始擡首 衆峯皆我向
심 정 시 대 수 중 봉 개 아 향

高低與遠近 一槪皆削粉
고 저 여 원 근 일 개 개 삭 분

최고의 봉우리에 올랐다 하면
보이는 것 모두가 황홀할 뿐이지요.
산승의 이 말을 교훈 삼아서
게으름 피지 않고 꾸준히 걸었네

하룻밤 하루 낮을 지난 뒤에야
비로소 산 중턱에 오르게 됐다
노곤해서 반석 위에 누웠더니만
보이는 곳 모두가 아득하기만 하네

마음을 진정하고 고개를 드니
수많은 봉우리가 나를 보고 서 있네
높고 낮고 멀고 가까운 봉우리들이
하나같이 모두 깎아 세운 듯하구나

怳 황홀할 황.　　惚 황홀할 홀.　　旃 기 전.
怠 게으를 태.　　忽 갑자기 홀.　　經 지날 경.
晝 낮 주.　　　　宵 밤 소.　　　　腰 허리 요.
盤 소반 반.　　　廓 둘레 곽.　　　迷 미혹할 미.
俯 구부릴 부.　　仰 우러를 앙.　　擡 들 대.
削 깎을 삭.

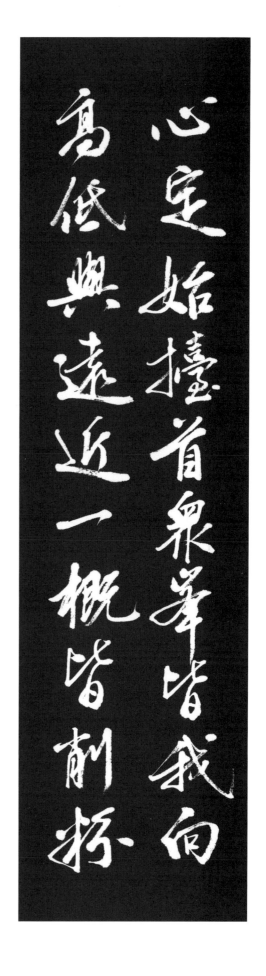

百里不盈尺　銳細皆無隱
忽逢蒸白霧　頹頂洞失遠觀

彷彿一谷生　漸蔽羣山走
遂使山蒼蒼　巖作海茫茫

백 리 불 영 척　거 세 개 무 은
百里不盈尺 鉅細皆無隱
홀 연 증 백 무　홍 동 실 원 구
忽然蒸白霧 澒洞失遠覯

초 의 일 곡 생　점 폐 군 산 주
初依一谷生 漸蔽群山走
수 사 산 창 창　번 작 해 망 망
遂使山蒼蒼 飜作海茫茫

호 호 동 일 기　막 막 난 위 량
浩浩同一氣 漠漠難爲量
오 문 태 극 전　만 화 불 개 장
吾聞太極前 萬化不開張

백 리가 한 자도 안되는 듯 가까워
올망졸망 숨김없이 모두 보인다
느닷없이 안개가 피어올라
골짜기를 뒤덮어 멀리 볼 수가 없네

처음은 한 골짝서 피어 오르고
점점 더 뭇산으로 퍼지더니만
끝내는 창창하던 여러 산들을
망망한 구름바다로 만들어버렸네

넓고 넓은 하나의 기운이건만
아득해서 헤아리기 정녕 어렵다
들건대 하늘과 땅이 열리기 전엔
조화를 드러내지 않고 있었네

鉅 클 거.　　　忽 갑자기 홀.　　蒸 찔 증.
霧 안개 무.　　澒 잇닿을 홍.　　覯 볼 구.
漸 점점 점.　　蔽 덮을 폐.　　遂 드디어 수.
蒼 푸를 창.　　飜 날 번.　　　茫 아득할 망.
漠 아득할 막.　難 어려울 난.　極 다할 극.
澒洞 끝없이 가득한 모양. 일망무계.

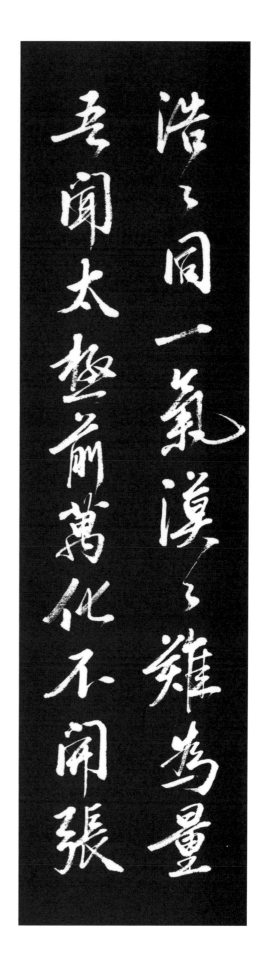

69

山靈意何如不我物之物
無風漸飄散半卷還半歸
皓露數點秀孤如天上岫
濃青畫侶眉浴海褰鵬喝

산 령 의 하 여 　 시 아 물 지 초
山靈意何如　示我物之初

무 풍 점 표 산 　 반 권 환 반 서
無風漸飄散　半卷還半舒

시 로 수 점 수 　 고 여 천 상 수
始露數點秀　孤如天上岫

농 청 화 수 미 　 욕 해 건 붕 주
濃靑畵脩眉　浴海褰鵬噣

아 경 질 풍 기 　 사 약 화 류 취
俄驚疾風起　駛若驊騮驟

수 유 무 점 재 　 안 력 개 통 투
須臾無點滓　眼力皆通透

다사한 산신령이 무슨 심사로
나에게 만물의 시초를 보여 주는고
바람은 없는데 안개 점차 흩어지고
반쯤은 걷히고 반쯤은 펼쳐있네

비로소 두어 곳 빼어난 봉우리로 드러나
하늘 위에 고고하게 뫼로 솟았네
짙푸른 눈썹을 길게 그리고
바닷물에 목욕한 붕새의 부리란다

느닷없이 모진 바람 일어나는데
빠르기가 달리는 총마와 같네
잠깐 사이 안개가 걷히더니만
시야가 시원스레 활짝 트이네

漸 점점 점.	飄 나부낄 표.	舒 펼 서.
岫 산굴 수.	濃 짙을 농.	脩 닦을 수.
眉 눈썹 미.	褰 걷을 건.	鵬 붕새 붕.
噣 부리 주.	俄 갑자기 아.	驚 놀랄 경.
駛 말달릴 사.	驊 준마 화.	騮 갈기말 류.
驟 달릴 취.	臾 잠깐 유.	點 점 점.
滓 찌끼 재.	透 사무칠 투.	

或尖若劍鋒或圓若邊豆

或長若走蛇或短若臥獸

或如萬柔尊朝會開天門

辰冠儼侍立車馬如雲屯

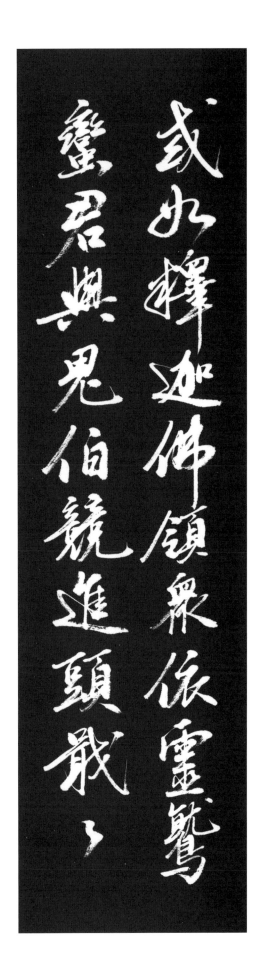

혹 첨 약 검 봉　혹 원 약 변 두
或尖若劍鋒 或圓若籩豆

혹 장 약 주 사　혹 단 약 와 수
或長若走蛇 或短若臥獸

혹 여 만 승 존　조 회 개 천 문
或如萬乘尊 朝會開天門

의 관 엄 시 립　차 마 여 운 둔
衣冠儼侍立 車馬如雲屯

혹 여 석 가 불　령 중 의 령 취
或如釋迦佛 領衆依靈鷲

만 군 여 귀 백　경 진 두 집 집
蠻君與鬼伯 競進頭戢戢

어떤 봉우리는 뾰족해서 칼끝과 같고
어떤 봉우리는 둥글어서 제기와 같네
어떤 봉우리는 달리는 뱀처럼 길게 뻗었고
어떤 봉우리는 짐승이 누워 있는 듯하네

어떤 봉우리는 만승의 천자와 같아
대궐문 열어 놓고 조회하고 있는 듯
외관을 정제하고 임금을 모시는 듯
말과 수레가 구름처럼 모여있네

어떤 봉우리는 석가여래 모습을 닮아
중생을 거느리고 영취산에 기댄듯
어떤 봉우리는 오랑캐 추장이나 귀신 두목이
다투어 나오면서 머리 숙인듯

尖 뾰족할 첨.	劍 칼 검.	鋒 칼날 봉.
籩 제기이름 변.	蛇 뱀 사.	獸 짐승 수.
乘 탈 승.	尊 높을 준.	儼 근엄할 엄.
屯 진칠 둔.	釋 놓을 석.	迦 부처이름 가.
鷲 독수리 취.	蠻 오랑캐 만.	鬼 귀신 귀.
伯 맏 백.	競 다툴 경.	戢 거둘 집.

或如吳與孫擊鼓陳三軍
鐵馬振刀鎗壯士爭追奔
或如獅子王威靡百獸羣
或如行雨龍奮鬣噴陰雲

<div style="float:right">

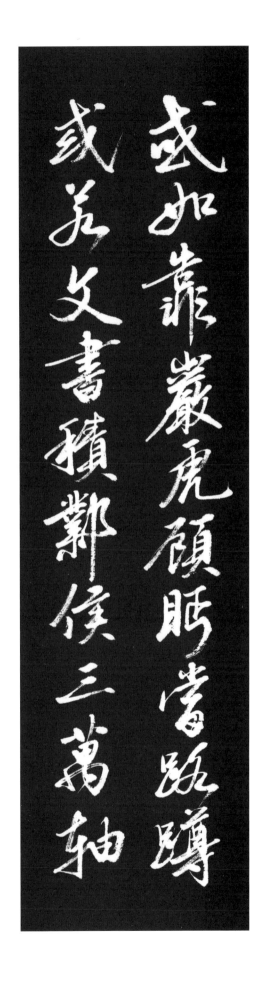

</div>

혹 여 오 여 손　　격 고 진 삼 군
或如吳與孫　擊鼓陳三軍

철 마 진 도 쟁　　장 사 쟁 추 분
鐵馬振刀鎗　壯士爭追奔

혹 여 사 자 왕　　위 압 백 수 군
或如獅子王　威壓百獸群

혹 여 행 우 룡　　분 렵 분 음 운
或如行雨龍　奮鬣噴陰雲

혹 여 고 암 호　　고 면 당 로 준
或如靠巖虎　顧眄當路蹲

혹 약 문 서 적　　업 후 삼 만 축
或若文書積　鄴侯三萬軸

어떤 봉우리는 오기나 손빈 같아서
북을 치며 삼군을 지휘를 하는듯
철마로 칼과 창을 휘둘러대니
장사들은 앞을 다퉈 추격하는 듯

어떤 봉우리는 그 모양 사자와 같아
짐승의 온갖 무리 위압하는 듯
어떤 봉우리는 비를 탄 용과 같아서
사나운 모습으로 구름을 뿜어낸다

어떤 봉우리는 호랑이가 바위에 기대
한길에 웅크리고 두리번거리는 듯
어떤 봉우리는 서적을 높이 쌓은 모양이
한나라 업후의 3만권 책과도 같네

擊 칠 격.　　　陳 진칠 진.　　　鐵 쇠 철.

振 떨칠 진.　　鎗 창 창.　　　　奔 분주할 분.

獅 사자 사.　　壓 누를 압.　　　獸 짐승 수.

奮 떨칠 분.　　鬣 말갈기 렵.　　噴 뿜을 분.

靠 기댈 고.　　顧 돌아볼 고.　　眄 곁눈질할 면.

蹲 꿇어앉을 준.　鄴 땅이름 업.　　軸 굴대 축.

孫=孫臏 전국시대 전략가, 손자병법 저작.

吳=吳起 전국시대 병법가.

或若建浮圖簷梁九層塔
或若累之塚令威尋故國
或向如揖讓或背如抱毒
或竦若相避或密若相狎

혹 약 건 부 도　소 양 구 층 탑
或若建浮圖　蕭梁九層塔
혹 약 류 류 총　령 위 심 고 국
或若纍纍塚　令威尋故國

혹 향 여 읍 양　혹 배 여 포 독
或向如揖讓　或背如抱毒
혹 소 약 상 피　혹 밀 약 상 압
或疎若相避　或密若相狎

혹 여 요 조 녀　심 규 수 정 숙
或如窈窕女　深閨守貞淑
혹 여 독 서 유　저 두 피 간 독
或如讀書儒　低頭披簡牘

어떤 봉우리는 부도를 세운 듯해서
양나라 소연이 세운 구층탑 같고
어떤 봉우리는 옹기종기 무덤 같아서
정령위가 고국을 찾은 듯하고

어떤 봉우리는 읍을 하고 사양하는 듯
어떤 봉우리는 등을 돌려 독기 품은 듯
어떤 봉우리는 성글어서 서로 피하듯
어떤 봉우리는 오손도손 서로 친한 듯

어떤 봉우리는 아리따운 요조숙녀가
규방에서 정숙을 지키고 있는듯
어떤 봉우리는 선비가 독서하고 있는듯
고개 숙여 서간을 뒤적거리고 있는듯

蕭 쑥 소.	梁 들보 양.	塔 탑 탑.
纍 꿰어맬 류.	塚 무덤 총.	威 위엄 위.
尋 찾을 심.	揖 읍할 읍.	讓 사양할 양.
抱 안을 포.	疎 성길 소.	狎 친할 압.
窈 고요할 요.	窕 고요할 조.	閨 안방 규.
淑 맑을 숙.	披 헤칠 피.	簡 편지 간.
牘 편지 독.		

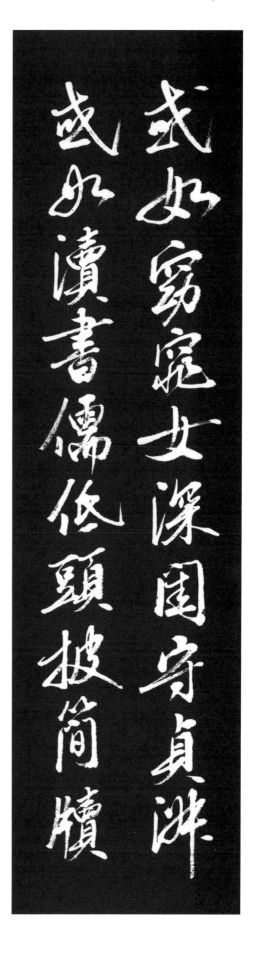

或如賁育徒賈勇氣咆勃

或如空禪僧藥袜穿兩膝

或若搏兔鷹或若抱兒虎

或翔若驚鳧或峙若立鵠

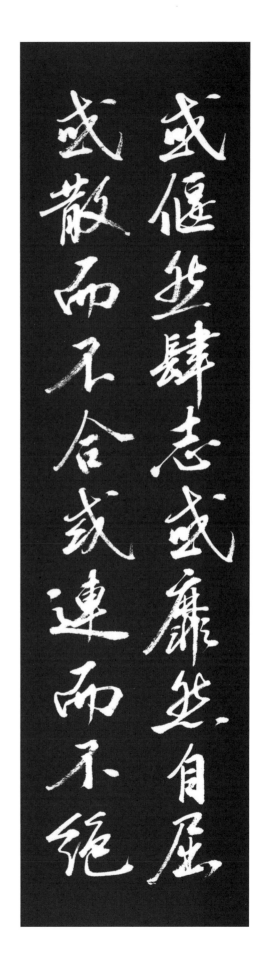

혹 여 분 육 도　가 용 기 포 발
或如賁育徒 賈勇氣咆勃

혹 여 좌 선 승　려 상 천 량 슬
或如坐禪僧 黎牀穿兩膝

혹 약 박 토 응　혹 약 포 아 록
或若搏兔鷹 或若抱兒鹿

혹 상 약 경 부　혹 치 약 립 곡
或翔若驚鳧 或峙若立鵠

혹 언 연 사 지　혹 미 연 자 굴
或偃然肆志 或靡然自屈

혹 산 이 불 합　혹 련 이 불 절
或散而不合 或連而不絕

어떤 봉우리는 맹분과 하육의 무리 같아서
용기를 뽐내며 호통을 치는듯
어떤 봉우리는 스님이 참선하듯이
명아주 평상에서 무릎 꿇은 듯하네

어떤 봉우리는 새매가 토끼를 채듯
어떤 봉우리는 사슴이 새끼 안은 듯
어떤 봉우리는 놀란 오리 풀쩍 날으는 듯
어떤 봉우리는 우뚝 선 고니새 같네

어떤 봉우리는 방자하게 번듯 누웠고
어떤 봉우리는 스스로 굽힌 듯하고
어떤 봉우리는 흩어져서 합치지 않고
어떤 봉우리는 이어져 끊기지 않았네

賁 클 분.	賈 장사 고.	咆 고함지를 포.
勃 성할 발.	黎 명아주 려.	牀 평상 상.
穿 뚫을 천.	膝 무릎 슬.	搏 두드릴 박.
鷹 매 응.	抱 안을 포.	翔 날 상.
驚 놀랄 경.	鳧 들오리 부.	峙 솟을 치.
鵠 고니 곡.	偃 누울 언.	肆 방자할 사.

萬象吞異態貪觀忘羽足
不可慶半道我欲窮其高

統身是何物時有行雲孤
行雲不及慶肅肅剛風驅

萬象各異態 貪翫忘移足
만 상 각 이 태 탐 완 망 이 족

不可廢半道 我欲窮其高
불 가 폐 반 도 아 욕 궁 기 고

繞身是何物 時有行雲孤
요 신 시 하 물 시 유 행 운 고

行雲不及處 肅肅剛風號
행 운 불 급 처 숙 숙 강 풍 호

飛鳶與棲鶻 莫能追我翺
비 연 여 서 골 막 능 추 아 고

直到無上頂 朗詠聊遊遨
직 도 무 상 정 낭 영 료 유 오

그 모든 형상이 제각기 달라
탐내어 구경하다 발길을 잊었네
중도에서 그만 둘 생각은 없고
정상에 기어코 올라야겠다

무엇이 내 몸을 두르고 있나 했더니
이따금 지나가는 구름이었네
구름이 다다르지 못하는 곳엔
바람이 세차게 불어 닥친다

날으는 솔개도 둥지 속 새매도
내 걸음 따라오지 못하리라
곧바로 최고 정상에 올라
낭랑하게 시 읊으며 유람을 했네

翫 구경할 완.　　移 옮길 이.　　繞 얽힐 요.
剛 굳셀 강.　　鳶 솔개 연.　　棲 쉴 서.
鶻 산비들기 골.　翺 노닐 고.　　朗 밝을 랑.
詠 읊을 영.　　聊 애오라지 료.　遊 놀 유.
遨 노닐 오.

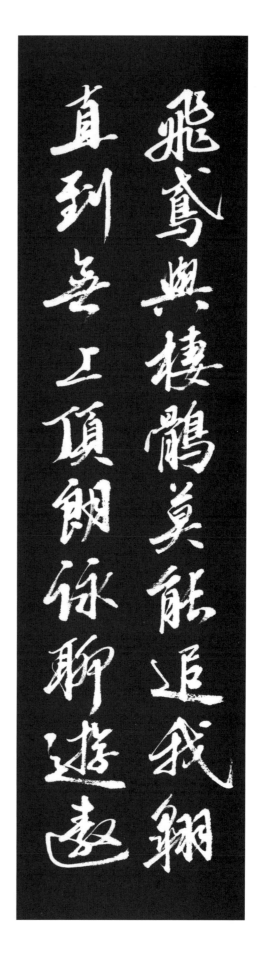

林端拂朝日石頭礙夜月
俯聽蟻動聲山腰起霹靂

山川圍四面摸糊不可辨
大者類丘垤小者視不見

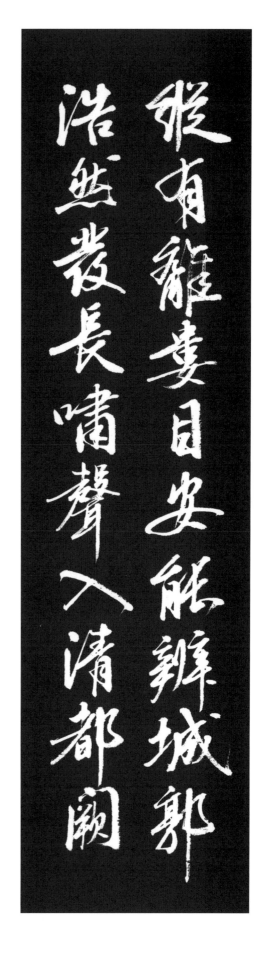

林^임端^단拂^불朝^조日^일　石^석頭^두礙^애夜^야月^월
俯^부聽^청蟻^의動^동聲^성　山^산腰^요起^기霹^벽靂^력

山^산川^천圍^위四^사面^면　糢^모糊^호不^불可^가辨^변
大^대者^자類^류丘^구垤^질　小^소者^자視^시不^불見^견

縱^종有^유離^리婁^루目^목　安^안能^능辨^변城^성郭^곽
浩^호然^연發^발長^장嘯^소　聲^성入^입淸^청都^도闕^궐

아침 해는 숲 끝에 스쳐 오르는 듯
저녁 달은 바위 끝에 걸려있는 듯
숙이면 개미 가는 소리 들리고
산허리에는 벽력소리 일어나네

사면이 산천으로 둘러싸여
모호해서 선명히 구별이 안되네
큰 봉우리도 개미 두둑처럼 보이고
작은 것은 볼래야 보이지 않네

이루와 같은 밝은 눈을 가졌다 해도
성곽을 어떻게 분별하리오
호연히 휘파람 길게 불으니
삼청궁 대궐까지 들리었는가

端 끝 단.	拂 떨칠 불.	礙 막힐 애.
俯 구부릴 부.	聽 들을 청.	蟻 개미 의.
腰 허리 요.	霹 벼락 벽.	靂 벼락 력.
糢 모호할 모.	糊 풀 호.	辨 분별할 변.
垤 개밋둑 질.	縱 세로 종.	離 떠날 리.
婁 끌 루.	郭 성곽.	浩 넓을 호.
嘯 휘파람 소.	闕 대궐 궐.	

仙侣定肤愕玉皇應驚詰
天官縱不遠其奈道根淺

吾聞上界仙官府東游閒
何如方外人不在仙凡間

仙侶定駭愕　玉皇應驚詰
天宮縱不遠　其奈道根淺

吾聞上界仙　官府未得閒
何如方外人　不在仙凡間

心虛萬事一　氣大六合窄
崑崙脫手毬　大海塗足油

신선들이 소리에 깜짝 놀란 듯
옥황상제 놀라서 꾸짖고 있는듯
하늘나라 대궐이 멀지 않건만
도의 근원 얕아서 어쩔 수 없네

내 듣건대 하늘의 신선들도
관부가 한가롭지 못하다 하네
세속을 떠난 이 사람은
신선도 아니고 범부도 아닐세

마음을 텅 비우면 만사도 하나
기운이 어귀차면 우주도 좁다네
곤륜산은 손에서 벗어난 공과 같고
바다는 발에 바르는 기름과 같네

侶 짝 려.　　駭 놀랄 해.　　愕 놀랄 악.
應 응할 응.　　驚 놀랄 경.　　詰 꾸짖을 힐.
縱 세로 종.　　奈 어찌 내.　　淺 얕을 천.
府 마을 부.　　窄 좁을 착.　　崑 곤륜산 곤.
崙 곤륜산 륜.　脫 벗을 탈.　　毬 제기 구.
塗 진흙 도.

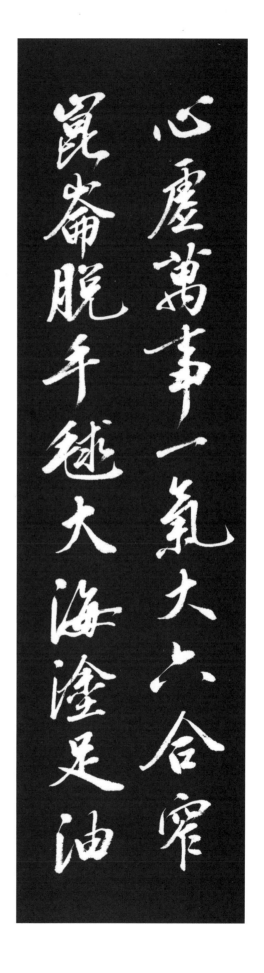

85

胸中有山水不必於此留
一覽便知之造物不我九
僧言此山景四時皆清勝
炎涼異世間陰氣春猶盛

흉 중 유 산 수　　불 필 어 차 류
胸中有山水　不必於此留

일 람 변 지 족　　조 물 불 아 왕
一覽便知足　造物不我尤

승 언 차 산 경　　사 시 개 청 승
僧言此山景　四時皆清勝

염 량 이 세 간　　음 기 춘 유 성
炎凉異世間　陰氣春猶盛

부 화 기 토 예　　지 유 한 매 영
浮花豈吐蘂　只有寒梅瑩

산 문 사 오 월　　시 유 심 춘 흥
山門四五月　始有尋春興

가슴 속에 산수가 들어가 있으니
이곳에서 머무를 필요가 있겠나
한번 보고 만족해 한다고
조물주여 나를 허물하지 말아주오

스님이 말하기를 이 산 경치는
사철 내내 모두 맑아 좋다네
기온이 세간과는 사뭇 달라서
찬 기운 오히려 봄에 심하다네

어찌 허황된 꽃들이 필 수 있겠소
오로지 매화만 옥빛 자태 보이지요
산중엔 사오월이 되어야지만
비로소 봄 흥취 찾아오지요

胸 가슴 흉.　　覽 볼 람.　　尤 절름발이 왕.
勝 이길 승.　　炎 불꽃 염.　　凉 서늘할 량.
氣 기운 기.　　猶 오히려 유.　　盛 성할 성.
浮 뜰 부.　　豈 어찌 기.　　吐 토할 토.
蘂 꽃술 예.　　瑩 옥빛 영.　　尋 찾을 심.
興 흥할 흥.

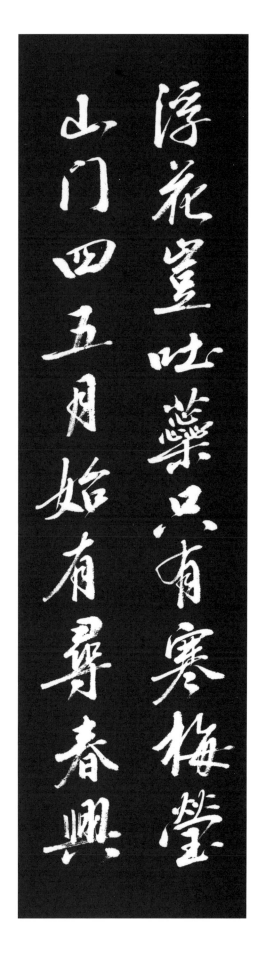

層崖千萬丈躊躅花相睽
大地入紅鑪衲僧猶苦冷

撲緣不侵人蒼蠅絕形影
秋風来苦早巖棄填石連

層崖千萬丈 躑躅花相暎
大地入紅鑪 衲僧猶苦冷

撲緣不侵人 蒼蠅絶形影
秋風來苦早 落葉塡石逕

峯巒瘦生稜 素月增耿耿
松林間楓樹 紅碧紛無數

천만 길 벼랑 끝 낭떠러지에
화사한 철쭉꽃이 어려 빛나고
대지가 화롯불처럼 뜨겁게 타도
산승은 추위에 시달린다오

속세의 지저분함 침범치 않아
쉬파리 그림자 볼 수 없구나
가을바람 왜 그리 일찍 오는지
낙엽이 돌길을 수북 메운다

봉우린 앙상하게 모가 나므로
새하얀 달이 뜨면 더욱 밝다오
소나무숲 사이로 단풍이 들라치면
가이없이 붉고 푸름 찬란하다오

躑 뛸 척.　　躅 자취 촉.　　暎 비칠 영.
鑪 화로 로.　衲 기울 납.　　冷 찰 냉.
撲 칠 박.　　侵 침범할 침.　蒼 푸를 창.
蠅 파리 승.　塡 막힐 전.　　逕 좁은길 경.
巒 봉우리 만.　瘦 파리할 수.　稜 모 능.
耿 빛날 경.　紛 어지러울 분.

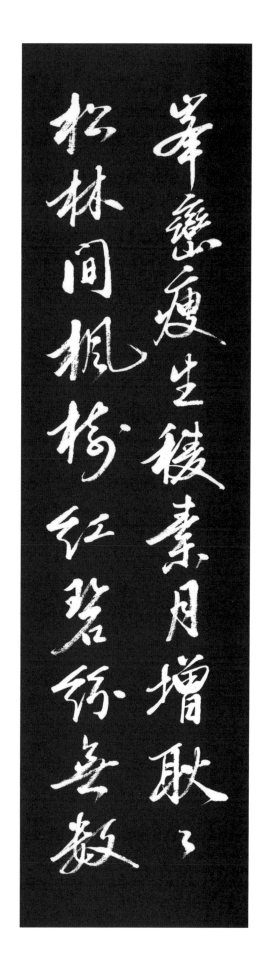

水落霧危巖激、波聲忽

冬寒水官驕積雪高天椌

煙生知有寺門礙雞開戶

辟如別世界白銀為國土

水_수落_락露_노危_위巖_암 激_격激_격波_파聲_성怒_노

水落露危巖 激激波聲怒

冬寒水官驕 積雪高天柱

煙生知有寺 門礙難開戶

譬如別世界 白銀爲國土

翠檜列幾行 鬚髮垂滄浪

君胡不見此 反思歸故鄉

물이 줄면 커다란 바위들 드러나고
계곡물 세차게 부딪치며 흘러가지요
겨울이면 수관이 교만 부리고
쌓인 눈은 천주보다 높다니까요

연기가 나는 곳엔 절이 있지만
문 앞에 눈이 쌓여 문 열기 쉽지 않지요
여기를 별천지에 비기는 것은
모두가 눈에 덮여 은세계가 되어서라오

푸르른 전나무 줄줄이 늘어서 있고
나뭇가지 푸른 물결 위에 드리운다오
어째서 그대는 이런 절경 못다 보고
고향에 돌아갈 생각만 하는가

巖 바위 암. 激 격할 격. 驕 교만할 교.
積 쌓을 적. 礙 막힐 애. 難 어려울 난.
譬 비유할 비. 翠 푸를 취. 檜 전나무 회.
列 벌릴 렬. 鬚 수염 수. 髮 터럭 발.
垂 드리울 수. 滄 큰바다 창. 浪 물결 랑.
胡 어찌 호.

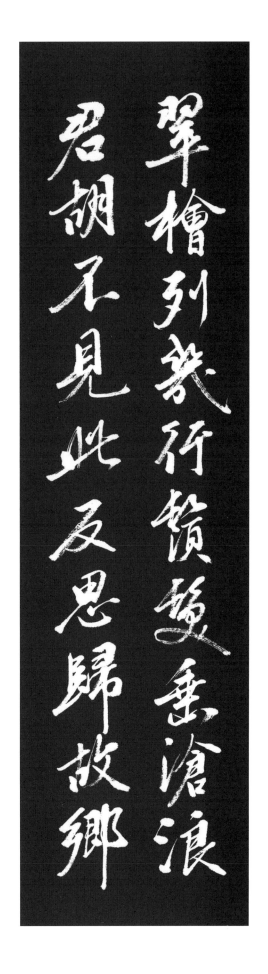

翠檜列幾行
君胡不見此反思歸故鄉

91

此山有羽人飲風漱空行
綠髮飄飄若煙巖實藏其形

千年食松脂蟬蛻得長生
見人不接言頴秀方瞳清

차 산 유 우 인　　어 풍 능 공 행
此山有羽人　馭風凌空行
녹 발 표 약 연　　암 두 장 기 형
綠髮飄若煙　巖竇藏其形

천 년 식 송 지　　선 태 득 장 생
千年食松脂　蟬蛻得長生
견 인 부 접 언　　안 수 방 동 청
見人不接言　顏秀方瞳清

군 호 불 견 차　　사 무 물 외 정
君胡不見此　似無物外情
차 산 유 이 수　　비 호 비 시 랑
此山有異獸　非虎非豺狼

이 산에 신선이 살고 있어서
바람을 타고서 하늘을 다닌다네
검은 머리 연기처럼 휘날리면서
바위 틈에 그 몸을 감춘다 하네

천년을 송진으로 끼니를 삼아
번뇌에서 해탈하여 장수한다네
사람을 보아도 말을 안하고
얼굴이 수려하고 눈동자도 맑다오

그대 어찌 이를 보려하지 않으니
속세를 멀리 할 생각 없나보구려
이 산에 이상스런 짐승이 살고있어
호랑이 승냥이도 닮지 않았고

馭 말부릴 어.	凌 업신여길 릉.	綠 푸를 록.
髮 터럭 발.	飄 나부낄 표.	巖 바위 암.
竇 구멍 두.	藏 감출 장.	蟬 매미 선.
蛻 허물벗을 세.	秀 빼어날 수.	瞳 눈동자 동.
胡 어찌 호.	獸 짐승 수.	豺 늑대 시.
狼 이리 낭		

君胡不見此似無物外情
此山有異獸非虎非豺狼

雄飛大如山怒睜芙鏡光

有時磨大木翠毛掛百尺

之跡廣如輪綜非凡獸迩

君胡不見此避去如晨怯

웅 형 대 여 산　노 모 약 경 광
雄形大如山　怒眸若鏡光

유 시 마 대 목　취 모 괘 백 척
有時磨大木　翠毛掛百尺

족 적 광 여 륜　량 비 범 수 필
足跡廣如輪　諒非凡獸匹

군 호 불 견 차　피 거 여 외 겁
君胡不見此　避去如畏怯

차 산 유 선 학　대 여 수 천 익
此山有仙鶴　大如垂天翼

고 상 백 운 상　모 환 서 취 벽
翺翔白雲上　暮還棲翠壁

몸집은 우람해 크기가 산과 같고
성이 나면 눈동자 광채 번득여
이따금 거목에다 몸을 비비면
푸른 털 백척이나 높이 걸리어 있네

발자국 크기는 바위처럼 넓고
범상한 짐승의 짝이 아니죠
그대 어찌 이것을 보지 않고서
겁내듯 피해서 가려만 하오

이 산에 선학이 살고 있는데
나래를 펼치면 하늘을 덮어
흰구름 사이로 날아 다니다
저물면 푸른 절벽에 깃든다 하네

雄 수컷 웅.	眸 눈동자 모.	磨 갈 마.
翠 푸를 취.	掛 걸 괘.	跡 자취 적.
輪 바퀴 륜.	諒 살필 량.	獸 짐승 수.
匹 짝 필.	畏 두려울 외.	怯 겁낼 겁.
翺 노닐 고.	棲 깃들일 서.	翠 푸를 취.

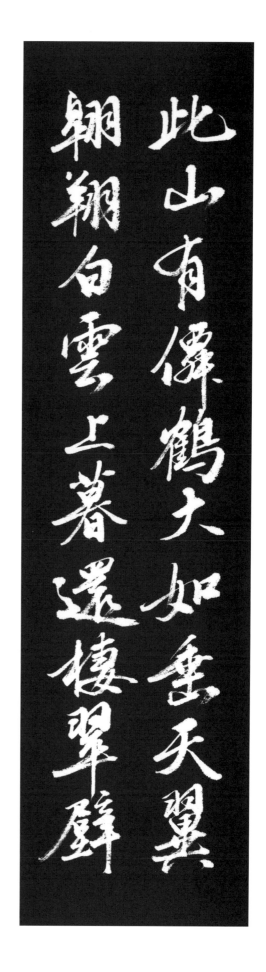

有時舞雕摧雙影華前落

為人尚不親況求對心臆

君胡不見此曾次未免俗

我問此僧言將還更回蹢

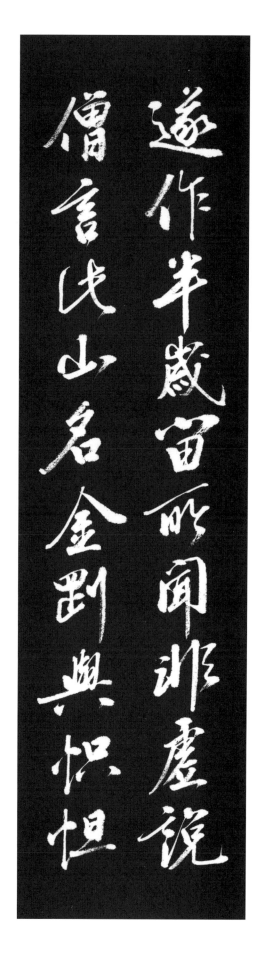

有^유時^시舞^무雌^자雄^웅　雙^쌍影^영峯^봉前^전落^락

高^고人^인尚^상不^불親^친　況^황求^구對^대以^이臆^억

君^군胡^호不^불見^견此^차　胸^흉次^차未^미免^면俗^속

我^아聞^문此^차僧^승言^언　將^장還^환更^갱回^회躅^촉

遂^수作^작半^반歲^세留^류　所^소聞^문非^비虛^허說^설

僧^승言^언此^차山^산名^명　金^금剛^강與^여忮^기怛^달

암수가 어울려서 춤을 출 때면
두 그림자가 봉우리 앞에 드리우고
고고한 도승도 친하지 못해
억지로 대할 수 없다고 하네

그대 어찌 이를 보지 않으려 하여
세속의 티를 벗어나지 못하는 구려
이 말을 스님에게 듣고 나서는
되돌아 가려다 다시 발길 돌리네

마침내 반년을 더 머물렀는데
스님께 들은 것이 헛된 말 아님 알았네
산승이 말하기를 이 산의 이름은
금강과 지달이라 부른다고 하네

舞 춤출 무.　　雌 암컷 자.　　雄 수컷 웅.
雙 두 쌍.　　　影 그림자 영.　臆 가슴 억.
胡 어찌 호.　　胸 가슴 흉.　　還 돌아올 환.
躅 자취 촉.　　剛 굳셀 강.　　忮 산이름 기.
怛 놀랄 달.

眾寶所合成中有墨無竭

我言佛書中不見朝鮮國

又云在海中不與此山同

我疑龍伯豪一釣連六鰲

衆寶所合成 中有曇無竭
我言佛書中 不見朝鮮國

又云在海中 不與此山同
我疑龍伯豪 一釣連六鰲

三山遂失所 泛海驚仙曹
漂流到我疆 作此群山王

수많은 보물이 합쳐서 이루어졌고
담무갈 고승이 머물던 곳이라 하네
일찍이 내가 본 불경 중에는
조선국 기록은 볼 수가 없었네

또 바다의 가운데 있다고 하나
이 산과는 같음 아니지 않나
아마도 그 옛날에 용백 호걸들이
낚시로 여섯 자라 이어 낚았고

삼산이 드디어 방향을 잃고
바다에 떠돌아 신선들을 놀라게 하고
정처없이 떠다니며 우리나라 이르러
뭇산에서 제일가는 금강산이 되었나

曇 흐릴 담. 竭 다할 갈. 鮮 고울 선.
疑 의심할 의. 龍 용 룡. 伯 맏 백.
豪 호걸 호. 連 잇다을 연. 鰲 자라 오.
泛 뜰 범. 驚 놀랄 경. 曹 무리 조.
漂 떠다닐 표. 疆 지경 강.

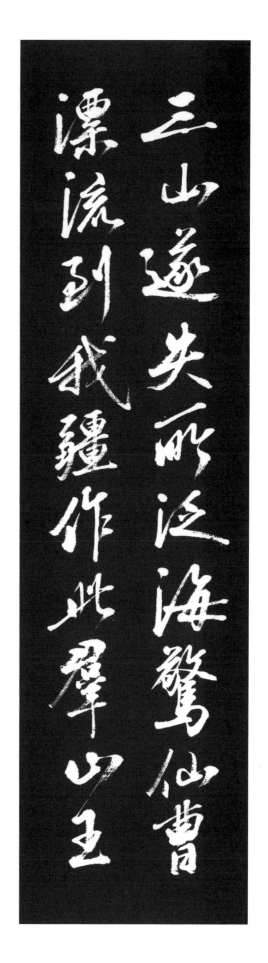

99

又疑西河美荷芥柱樹旁

所挂落此地萬古無時傳

玉幹化為石高積繞青冥

慮實竟雖分何人作山經

又疑西河吳 荷斧桂樹旁
_{우 의 서 하 오 하 부 계 수 방}

斫桂落此地 萬古無時停
_{작 계 락 차 지 만 고 무 시 정}

玉幹化爲石 高積纔青冥
_{옥 간 화 위 석 고 적 재 청 명}

虛實竟誰分 何人作山經
_{허 실 경 수 분 하 인 작 산 경}

自從作天遊 始覺吾生浮
_{자 종 작 천 유 시 각 오 생 부}

下山將出洞 山靈向我愁
_{하 산 장 출 동 산 령 향 아 수}

아마도 오강이란 서하 사람이
도끼 메고 달나라 계수나무 곁으로 가
계수나무 베어다 여기 떨구어
오랜 세월 내려오며 멎지 않고 자랐네

계수나무 줄기가 돌로 변해서
높이 쌓여 하늘로 솟아 났으리
거짓과 진실을 뉘라서 분별해
어떤 이가 산경을 만들려 하나

자유로이 유람을 하고 난 뒤에
비로소 인생의 허무감을 깨닫게 되었네
산을 내려 골짜기를 나서려 하니
산신령이 나를 향해 걱정하면서

荷 멜 하.　　斧 도끼 부.　　旁 곁 방.
斫 쪼갤 작.　　桂 계수나무 계.　　停 머무를 정.
纔 겨우 재.　　冥 어두울 명.　　實 열매 실.
竟 마침내 경.　　經 지날 경.　　遊 놀 유.
靈 신령 령.　　愁 근심 수.

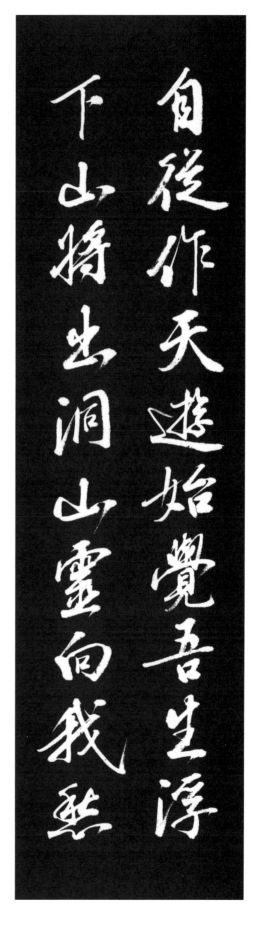

夢中来見我自言有所求
物生天宇間因人名乃休
廬山無李白誰能詠其瀑
蘭亭無逸少誰能壽其迹

몽 중 래 견 아　자 언 유 소 구
夢中來見我 自言有所求
물 생 천 우 한　인 인 명 내 휴
物生天宇閒 因人名乃休

여 산 무 이 백　수 능 영 기 폭
廬山無李白 誰能詠其瀑
난 정 무 일 소　수 능 수 기 적
蘭亭無逸少 誰能壽其迹

자 미 제 동 정　동 파 부 적 벽
子美題洞庭 東坡賦赤壁
함 인 대 수 필　령 명 수 불 멸
咸因大手筆 令名垂不滅

꿈 속에 찾아와서 나를 보고는
그대에게 요구할 게 있다고 하네
천지간에 생겨난 온갖 만물이
사람으로 인해서 이름난다며

여산에 이백이 없었다면
뉘라서 여산폭포를 시로 읊조렸으며
난정에 왕희지가 없었다면
그 누가 유상곡수 옛 자취를 오래 보존하랴

두보는 동정호에서 시를 지었고
소식은 적벽에서 적벽부를 지었네
모두가 큰 솜씨의 붓으로 말미암아서
그 이름 멸하지 않고 드리워 전해오네

夢 꿈 몽.　　廬 농막 려.　　瀑 폭포 폭.
蘭 난초 란.　逸 편안 일.　誰 누구 수.
壽 목숨 수.　迹 자취 적.　坡 언덕 파.
賦 부세 부.　壁 벽 벽.　　垂 드리울 수.
滅 멸할 멸.

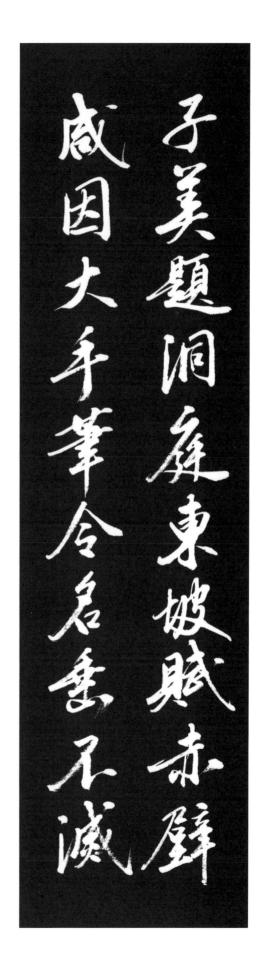

君今遊我山風景皆收拾
胡為不吟詩又作緘口默
倩君揮巨杠廉使山增色
我言子過矣子言非我擬

^군^금^유^아^산 ^풍^경^개^수^습
君今遊我山 風景皆收拾
^호^위^불^음^시 ^반^작^함^구^묵
胡爲不吟詩 反作緘口默

^청^군^휘^거^강 ^서^사^산^증^색
請君揮巨杠 庶使山增色
^아^언^자^과^의 ^자^언^비^아^의
我言子過矣 子言非我擬

^아^무^금^수^장 ^안^능^추^수^자
我無錦繡腸 安能追數子
^만^강^유^일^졸 ^토^출^인^불^희
滿腔惟一拙 吐出人不喜

그대는 내 산을 유람하면서
풍경을 남김없이 구경했거늘
어째서 이에 대한 시 한 수 읊지 않고
도리어 입 다물고 말이 없는고

청하건대 그대의 큰 붓 휘둘러
금강산 좋은 경치 더 빛내 주오
내 대답하기를 신령님은 이 사람을 잘못 보았소
신령님 말씀은 내가 생각한 바가 아니오

내 본디 시문에는 재주 없는데
어떻게 고수들을 쫓아가겠소
가슴에는 옹졸한 문장 뿐이라
이것을 읊어내도 반길이 없소이다

吟 읊을 음.　　緘 봉할 함.　　默 잠잠할 묵.
請 청할 청.　　揮 휘두를 휘.　　杠 깃대 강.
庶 여러 서.　　擬 비길 의.　　錦 비단 금.
繡 수놓을 수.　　腸 창자 장.　　腔 속빌 강.
拙 옹졸할 졸.　　吐 토할 토.

子欲得瓊瑤往求無價手
山靈色不怡側立久凝視

吒吒指我言惡賓並汝似
我知不能辭遂許撰蓋鄙

<div style="text-align: right">

子欲得瓊琚 往求無價手
山靈色不悅 側立久凝視

咄咄指我言 惡賓無汝似
我知不能辭 遂許撰荒鄙

形開如酒醒 所聽皆慌爾
有約不可負 聊以記終始

</div>

자 욕 득 경 거　왕 구 무 가 수
산 령 색 불 열　측 립 구 응 시

돌 돌 지 아 언　악 빈 무 여 사
아 지 불 능 사　수 허 찬 황 비

형 개 여 주 성　소 청 개 황 이
유 약 불 가 부　료 이 기 종 시

그대가 주옥같은 시를 구하려 한다면
큰 솜씨의 문장을 찾아가서 구하시구려
산신령 이 말 듣고 시무룩하여
곁에서 오랫동안 지켜보고 있네

끌끌끌 혀를 차며 내게 하는 말씀
당신같이 고약한 길손이 어디 있더냐
내 끝내 사양할 수 없어서
드디어 거칠고 서툰 글이나마 짓기로 약속하였다

꿈을 깨니 취중에서 깨어난 듯
들은 건 모두가 황당하였네
그러나 약속한 걸 저버릴 수 없어
유람의 시종을 한담 하듯 적어 보았다

〈금강산유람시 끝〉

瓊 붉은옥 경.　　琚 패옥 거.　　凝 얼길 응.
咄 꾸짖을 돌.　　賓 손 빈.　　　撰 지을 찬.
荒 거칠 황.　　　鄙 더러울 비.　醒 술깰 성.
聽 들을 청.　　　慌 당황할 황.　聊 애오라지 료.

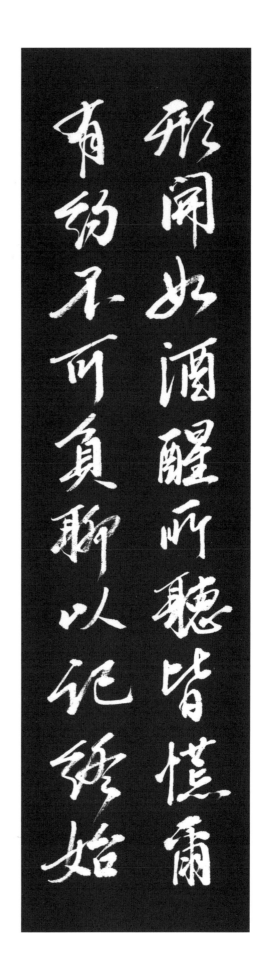

吾生賦性愛山水策杖東遊雙蠟屐世事都歸

掉頭中只訪名山向楓嶽初泛泛石川游小徑漸

見鳥道通山麓林間有寺知不遠青煙起處陳

鐘落行行日暮路窮時蒼檜蕭森露朱閣僧房

寄臥不成夢隔窓絕夜聞泉瀑平明粥熟魚

動一盦緇髡罷千百我時出門問前途有僧指

栗谷 楓嶽記所見　　율곡 풍악기소견
풍악산에서 본 대로 기록하다

吾生賦性愛山水　오생부성애산수　　나는 타고난 천성이 산수를 좋아하여
策杖東遊雙蠟屐　책장동유쌍랍극　　지팡이에 밀랍신발 신고 동으로 유람가네
世事都歸掉頭中　세사도귀도두중　　세상사 모두 머리에서 떨쳐버리고
只訪名山向楓嶽　지방명산향풍악　　오직 명산 찾아 풍악으로 향한다

初沿石川得小逕　초연석천득소경　　초입엔 돌개울따라 가다가 오솔길에 들고
漸見鳥道通山麓　점견조도통산록　　점점 험한 산길이 나타나 산기슭로 통하네
林間有寺知不遠　임한유사지불원　　숲속에 절이 있어 가까이 있음을 알겠는데
青煙起處疏鐘落　청연기처소종락　　푸른 연기 이는 곳에 종소리 쓸쓸하구나

行行日暮路窮時　행행일모로궁시　　걷고 걸어 해는 저물고 길도 다할 즈음
蒼檜蕭森露朱閣　창회소삼로주각　　울창한 푸른 전나무 숲속에 붉은 절집 보이네
僧房寄臥不成夢　승방기와불성몽　　승방에 신세져 누웠으나 잠은 오지 않고
隔窓終夜聞飛瀑　격창종야문비폭　　밤새도록 창 너머 폭포소리 들려오네

平明粥熟木魚動　평명죽숙목어동　　새벽에 죽공양하고 목어가 흔들거리는데
一庭緇髡羅千百　일정치곤라천백　　수많은 스님들 절뜰에 가득 늘어섰구나
我時出門問前途　아시출문문전도　　문을 나서며 앞으로 갈길을 물으니
有僧指點青山北　유승지점청산북　　어떤 스님이 청산의 북쪽을 가르켜주네

點青山北寨衣披草不辭勞欲使清風駕雨臟
藤蔓巖日入洞深石角拘衣知跛窄直上萬峰
如數垂萬境森羅收不浸風聲小響浩難亭豀

道飛泉喧泉聲攝頭東望眼力盡花大洋連
天若道逸便作物外人洗畫胷中塵萬斛愈驚
蘭若在林端注扣鐘罷聲利啄空應寥庠蘭一鳶

襃衣披草不辭勞　　건의피초불사로　　소매 걷고 풀 헤쳐가는 고달품을 마다하지 않고
欲使淸風駕兩腋　　욕사청풍가량액　　양 겨드랑이 멍에매어 시원한 바람 쐬게한다
藤蔓蔽日入洞深　　등만폐일입동심　　햇볕가린 등넝쿨 아래로 계곡 깊이 들어가다가
石角拘衣知路窄　　석각구의지로착　　좁은 길 돌 모서리에 옷자락이 걸린다

直上高峯始豁然　　직상고봉시활연　　곧바로 정상에 오르니 비로소 사방이 확 트여
萬境森羅收不得　　만경삼라수부득　　일만경계 삼라만상을 다 보기 어렵네
風聲水響浩難分　　풍성수향호난분　　광대한 천지에 바람소리 물소리 분간하기 어렵고
幾道飛泉喧衆壑　　기도비천훤중학　　몇 길을 날아 떨어지는 물소리에 온 골짜기가 요란하구나

擡頭東望眼力盡　　대두동망안력진　　머리 들어 동쪽으로 눈이 다하는 곳 바라보니
茫茫大洋連天碧　　망망대양연천벽　　망망한 바다와 푸른 하늘이 맞닿아 있네
逍遙便作物外人　　소요편작물외인　　산중에 소요하니 어느새 신선이 되었는가
洗盡胸中塵萬斛　　세진흉중진만구　　가슴속의 온갖 티끌 모두 씻겨버렸네

忽驚蘭若在林端　　홀경란야재림단　　숲속 끝에 절집보니 갑자기 좋아서
往扣禪扉聲剝啄　　왕구선비성박탁　　다가가 선방문을 소리나게 똑똑 두드린다
空庭寥寂一鳥鳴　　공정요적일조명　　텅 빈 뜰 적료한데 새 한 마리 지저귀고

嗚門外溪清難濯足更尋丟盂傍危巖引手攀蘿屬敧側崎嶇上下湻小巷四面芳草無人逶峯巒削立怪巘飛雪色巉嶬過無極青天去地

不盈尺頭上星辰手可摘雲去雲來何那見下千峯青又白雷吼殷殷俯可聽知是人間風雨作排門忽見入定僧鍊得身形瘦如鶴碩然

門外溪淸難濯足　문외계청난탁족　　문밖의 개울물 맑아 발씻기가 망설여지네

更尋幽逕傍危巖　갱심유경방위암　　다시 숨은 산길 찾아 가파른 바위옆길 오르고
引手攀蘿屢攲側　인수반라루기측　　넝쿨 잡아당기며 오르다 넘어지기 여러번
崎嶇上下得小菴　기구상하득소암　　험한 길 오르내리다 작은 암자 만났는데
四面芳草無人迹　사면방초무인적　　사방에 방초만 무성하고 사람 흔적 없구나

峯巒削立怪欲飛　봉만삭립괴욕비　　깎아 세운 듯한 능선은 날아갈 듯 괴이하고
雪色嵯峨逈無極　설색차아형무극　　높고 험한 눈빛 산봉우리 끝없이 이어진다
靑天去地不盈尺　청천거지불영척　　푸른 하늘은 땅에서 한 자도 안 떨어졌고
頭上星辰手可摘　두상성진수가적　　머리 위 별들은 손으로 딸 수 있겠네

雲去雲來何所見　운거운래하소견　　구름이 오고가니 무엇이 보이는가
階下千峯靑又白　계하천봉청우백　　계단 아래 천개 봉우리 푸르고 희다
雷聲殷殷俯可聽　뇌성은은부가청　　멀리서 들려오는 천둥소리 가만히 들어보면
知是人間風雨作　지시인간풍우작　　사람과 관계없이 비바람이 일으킴을 알겠네

排門忽見入定僧　배문홀견입정승　　문을 밀어 여니 문득 보이는 선정에 든 스님
鍊得身形瘦如鶴　연득신형수여학　　수련으로 이뤄진 몸 여윈 학과 같구나

見我不相識　淨埽禪林留我宿　凌晨蹴我見出

日　驚起開窗遙送目　東方盡入紅錦中　不辨朝

霞與海色滇更　火輪涌扶桑照破乾坤一半黑

僧言此地景奇絕　世間何翅儔凡陋　嗟余俗緣磨

不盡　不能棲此全吾樂　他年勝遊必有續　寄語

山靈湏記憶　栗谷先生楓岳記所見　癸卯元辰

柏山

欣然見我不相語　흔연견아불상어　나를 보고 기쁘고 반가워 서로 말은 없었는데
淨埽禪牀留我宿　정소선상유아숙　선상을 깨끗이 쓸고난 후 나를 묵게 하누나

凌晨蹴我見出日　능신축아견출일　이른 새벽 나를 깨워 일출을 보라기에
驚起開窓遙送目　경기개창요송목　놀라 일어나 창문 열고 멀리 바라본다
東方盡入紅錦中　동방진입홍금중　동쪽 하늘은 모두 붉은 비단 속에 들었고
不辨朝霞與海色　불변조하여해색　아침 노을과 바다빛을 분간할 수 없구나

須臾火輪涌扶桑　수유화륜용부상　잠간 사이 불덩어리 동해에서 솟아오르고
照破乾坤一夜黑　조파건곤일야흑　하늘과 땅을 비춰 지난밤 어둠을 파기해버리네
僧言此地最奇絶　승언차지최기절　스님께서 여기가 가장 기이한 절승이라 말하는데
世間何翅仙凡隔　세한하시선범격　세상에 무엇이 선계와 속계를 나누겠는가

嗟余俗緣磨不盡　차여속연마부진　아 나는 세속의 인연을 다 떨쳐내지 못하여
不能棲此全吾樂　불능서차전오락　여기에 살아도 나의 즐거움 온전하지 못하겠구나
他年勝遊如可續　타년승유여가속　훗날 언젠가 다시 이 유람을 이어갈 수 있도록
寄語山靈須記憶　기어산령수기억　산신령께서 반드시 기억해주기를 부탁드린다

〈栗谷先生全書卷一 詩上〉

栗谷先生 楓嶽記所見 癸卯元辰 柏山 吳東燮

115

栗谷先生楓嶽贈小菴老僧并序

余之遊楓嶽也一日獨步深洞中數里許得一

小菴有老僧被袈裟正坐見我不起亦無一語

周視菴中了無他物廚不炊釁亦有日矣余問

回在此何為僧笑而不答又問食何物以療飢

僧指松曰此我糧也余欲試其辯問曰孔子釋

栗谷 楓嶽贈小菴老僧并序　　풍악증소암노승병서
풍악산 소암자 노승에게 주다

余之游楓嶽也　　여지유풍악야

一日獨步深洞中　　일일독보심동중

數里許得一小菴　　수리허득일소암

有老僧被袈裟正坐　　유노승피가사정좌

見我不起 亦無一語　　견아불기 역무일어

周視菴中 了無他物　　주시암중 료무타물

廚不炊爨亦有日矣　　주불취찬역유일의

余問曰 在此何爲　　여문왈 재차하위

僧笑而不答　　승소이부답

又問食何物以療飢　　우문식하물이요기

僧指松曰 此我糧也　　승지송왈 차아량야

余欲試其辯問曰　　여욕시기변문왈

내가 풍악산에 유람갔을 때에
하루는 혼자 깊은 골짜기로 들어갔는데
수리쯤 가니 작은 암자 하나가 있었다.
노스님이 가사를 입고 정좌하고 있었고
나를 보고도 일어나지 않고
또 말도 한마디 하지않았다.
암자 안을 두루 살펴보니
별다른 물건이라곤 하나도 없고
부엌에는 밥을 짓지 않은지 여러 날이 되어 보였다.
내가 묻기를 "여기서 무엇을 하고 있습니까?" 라고 하니
스님은 웃기만 하고 대답하지 않았다.
또 묻기를 "무엇을 먹고 요기를 하시나요?" 라고 하니
스님이 소나무를 가리키며
"이것이 내 양식이요"라고 말하였다.
내가 그의 언변을 시험하고싶어 물어보았다.

迦執為聖人僧曰措大莫膽老僕余曰浮屠疑

夷狄之教不可施於中國僧曰舜東夷之人也

文王西夷之人也此亦夷狄耶余曰佛家妙處

不出吾儒何必棄儒求釋乎僧曰儒家亦有不即心

即佛之語乎余曰孟子道性善之必稱堯舜何

異於即心即佛但吾儒見得實僧不肯良久乃

孔子釋迦孰爲聖人 공자석가숙위성인

僧曰 措大莫瞞老僧 승왈 조대막만노승

余曰 浮屠是夷狄之教 여왈 부도시이적지교

不可施於中國 불가시어중국

僧曰 舜東夷之人也 승왈 순동이지인야

文王西夷之人也 문왕서이지인야

此亦夷狄耶 차역이적야

余曰 佛家妙處 不出吾儒 여왈 불가묘처 불출오유

何必棄儒求釋乎 하필기유구석호

僧曰 儒家亦有卽心卽佛之語乎 승왈 유가역유즉심즉불지어호

余曰 孟子道性善 여왈 맹자도성선

言必稱堯舜 何異於卽心卽佛 언필칭요순 하이어즉심즉불

但吾儒見得實 단오유견득실

僧不肯良久乃曰 승불긍양구내왈

"공자와 석가 중에 누가 성인인가요?" 라고 하니
스님이 "서생은 이 늙은 중을 기만하지 마시오" 라고 말하였다.
내가 말하기를 "불교는 오랑캐의 종교라서
중국에서는 시행하지 못하지요." 라고 하니
스님이 말하였다 "舜임금은 東夷 사람이고
文王은 西夷 사람인데 이들도 오랑캐란 말이요?"
"불교의 진리는 우리 유가의 말씀을
벗어나지 못하는데 어찌하여 유가를 버리고
불교를 찾게 되었나요?" 라고 내가 물으니
"유가에도 마음이 곧 부처라는 말이 있습니까?" 라고
스님이 묻기에 내가 대답하였다.
"맹자는 性善의 도리를 말하였고,
말할 때마다 堯舜을 일컬었으니
마음이 부처라는 말과 무엇이 다르겠습니까?
다만 우리 유가에서는 현실에서 진리를 구할 뿐이지요"
이에 스님은 수긍하지 않고 한참있다가 말하였다.

曰非色也空何等語也余曰此亦前境也僧哂
之余乃曰鳶飛戾天魚躍于淵此則色那空那
僧曰非色也空是真如體也豈此詩之足比余

笑曰既有言說便是境界何謂體也若然則儒
家妙處不可言傳而佛氏之道不在文字外也
僧愕然執我手曰子非俗儒也為我賦詩以釋

非色非空何等語也　비색비공하등어야

余曰　此亦前境也　僧哂之　여왈 차역전경야 승신지

余乃曰　鳶飛戾天　魚躍于淵　여내왈 연비여천 어약우연

此則色耶空耶　차즉색야공야

僧曰　非色非空　是眞如體也　승왈 비색비공 시진여체야

豈此詩之足比　기차시지족비

余笑曰　旣有言說　便是境界　여소왈 기유언설 편시경계

何謂體也　若然則儒家妙處　하위체야 약연즉유가묘처

不可言傳　而佛氏之道　불가언전 이불씨지도

不在文字外也　불재문자외야

僧愕然執我手曰　승악연집아수왈

子非俗儒也　爲我賦詩　자비속유야 위아부시

"色도 아니고 空도 아니라는 말은 어떤 말인가요?"
내가 말하기를 "이것 또한 앞에서 말한 경우와 다르지 않지요"
라고 하자 스님은 빙그레 웃고 있었다.
이어서 내가 물었다.
"하늘에 솔개가 날고 연못에 물고기가 뛴다라는
말이 있는데 이는 色입니까, 空입니까?"
"色도 아니고 空도 아니요. 이는 진여의 본체인데
어찌 이런 시로 견줄려고 하나요."
내가 웃으며 말하였다.
"이미 말로 표현하면 곧 경계인데
어찌 진리의 본체를 따로 말합니까?
만약 그렇다면 유가의 진리는 말로 전할 수 없고
불가의 진리는 문자를 벗어나지 못하게 되지요."
스님이 깜짝 놀라 내 손을 잡으며 말하였다.
"그대는 세속의 선비가 아니군요.

鸢鱼之句余乃書一紙僧覽使收入袖中
轉身向壁余亦出洞怳然不知其何如人也使
三日再往則小菴依舊僧已去矣詩則魚躍

鳶飛上下同這般非色非空等閒一笑看身
世獨立斜陽萬木中
歲在癸卯元旦書於柏山唐梓居南窗六 吳東奕

以釋鳶魚之句 余乃書一絶 이석연어지구 여내서일절
僧覽後收入袖中 轉身向壁 승람후수입수중 전신향벽
余亦出洞 怳然不知其何如人也 여역출동 황연부지기하여인야
後三日再往 후삼일재왕
則小菴依舊 僧已去矣 즉소암의구 승이거의
詩則 시즉

魚躍鳶飛上下同 어약연비상하동
這般非色亦非空 저반비색역비공
等閒一笑看身世 등한일소간신세
獨立斜陽萬木中 독립사양만목중

나를 위해 詩를 지어서
솔개가 날고 물고기 뛰는 글귀를 풀이해 주시오."
이에 내가 절구 한 수를 지어주니
스님은 이를 보고 난 뒤에 소매 속에 집어넣고는
몸을 돌려 벽을 향해 앉았다.
나도 그 골짜기를 나왔는데
경황중에 그가 어떤 스님인지 알아보지 못하였다.
사흘 후 다시 가보니 암자는 그대로 있는데
스님은 이미 떠나버리고 없었다.
詩는 이와 같다.

솔개 날고 물고기 뛰는 것은 위 아래가 같은데
이는 色도 아니고 空도 아니로다
무심히 한 번 웃고 내 신세를 돌아보니
해질 무렵 숲속에 나만 홀로 서 있구나

〈栗谷先生全書卷一〉
歲在 癸卯元旦 書於柏山磨杵居 南窓下 吳東燮

123

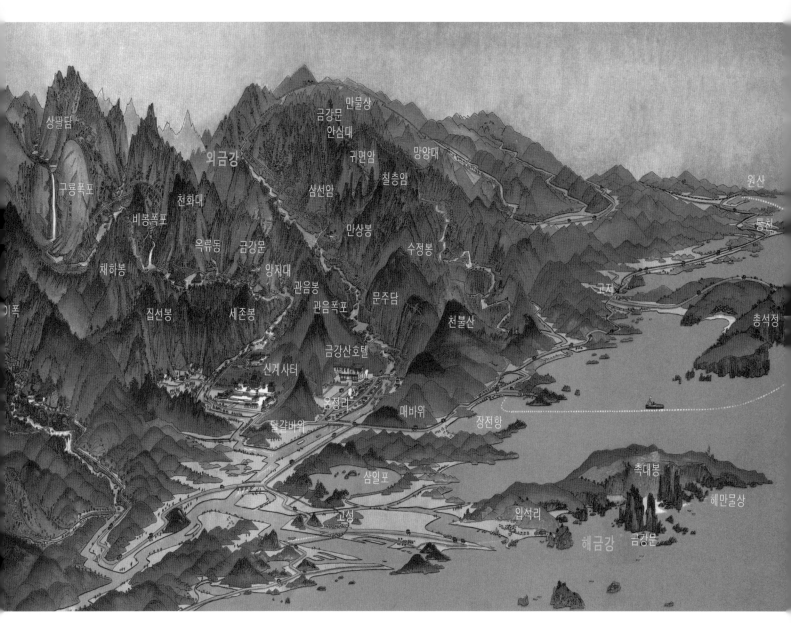

상팔담 구룡폭포 외금강 만물상 금강문 안심대 귀면암 망양대 원산 비봉폭포 천화대 삼선암 칠층암 통천 채하봉 옥류동 금강문 만상봉 수정봉 고저 앙지대 집선봉 세존봉 관음봉 문주담 총석정 관음폭포 천불산 금강산호텔 신계사터 온정리 메바위 장전항 달걀바위 촉대봉 삼일포 입석리 헤만물상 고성 해금강 금강문

〈 金剛山鳥瞰圖 〉

사찰 (7곳) : 장안사 유점사 마하연 표훈사 개심사 정양사 발연사
계곡 (5곳) : 시왕동 만폭동 성문동 구연동 발연동
폭포 (6곳) : 구룡폭포 십이폭포 영신폭포 누운폭포 용연폭포 수정렴폭포
산봉우리 (16곳) : 미륵봉 구정봉 영랑봉 일출봉 월출봉 장군봉 집선봉 수정봉
　　　　　　　　법기봉 혈망봉 관음봉 법륜봉 촉대봉 칠성봉 석가봉 비로봉

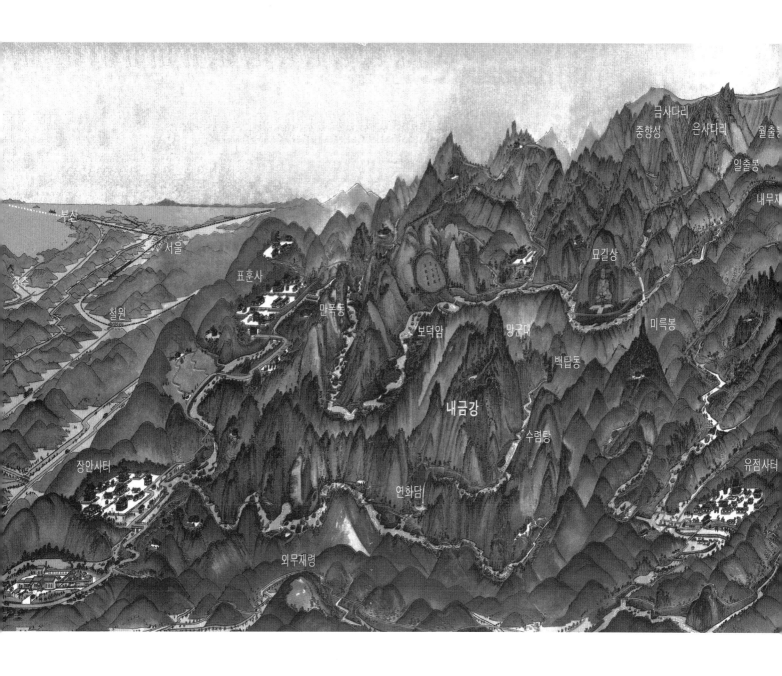

『금강산유람시』에 등장한 명승지

암자 (41곳) : 금장암 은장암 명적암 영은암 보현암 성불암 두운암 진경성 향로암 내원암 난초암
묘길상 문수암 불지암 묘봉암 사자암 만회암 만경암 흥성암 백운암 선 암 가섭암
묘덕암 능인암 견성암 원통암 진불암 수선암 기기암 개심암 천덕암 천진암 안심암
돈도암 신림암 지엄암 오현암 안양암 청련암 운고암 송라암 상원암

登毗盧峯

曳杖陟崔嵬長風四面來青天頭上帽碧海掌中杯

余之遊楓嶽也懶不作詩登覽旣畢乃撫所聞

所見成三千言非敢爲詩只錄所經歷者耳言

或俚野韻或再押觀者勿嗤

混沌未判時不得分兩儀陰陽互動靜孰能執其機

化物不見迹妙理奇乎奇乾坤旣開闢上下分於斯

中間萬物形一切難可名水爲天地血土成天地肉

白骨所積處自成山崒嵂特鍾清淑氣名之以皆骨

佳名播四海咸願生吾國　諺傳中華人有言曰願生高麗國親見金剛山云云

崆峒與不周比此皆奴僕吾聞於志怪天形皆是石

所以女媧氏鍊石補其缺茲山隆於天不是下界物

就之如踏雪望之如森玉方知造物手向此盡其力

聞名尚有慕兄在不遠域余生愛山水不曾閒我足

鳳昔夢見之天涯移枕席今朝浩然來千里同咫尺

初從行脚僧過盡千山禿漸漸入佳境渾忘行迤迱

欲見眞面目須登斷髮嶺　未至山三十里有嶺名曰斷髮登眺則望月山之全

二十一

體突兀特天〔森然可敬也〕一萬二千峯極目皆清淨浮嵐散長風

突兀撐青空遠望已可喜何况遊山中欣然曳青藜

山路更無窮溪分兩泒流出谷何悠悠〔洞口二溪分流一則毗盧峯水爲別泒一則萬二千峯水合流而去也〕

初入長安洞口雲乍收琳宮值火後新起梵鐘樓最〔長安數年前失火有僧重創起鐘樓洞門寺曰長安〕危橋幾酸股苔石頻就休

居僧散樵徑伐木山更幽天

王立門側怒眼令人愕〔皆有天王傑〕庭前何所有數

叢紅芍藥禪牀展兩足困疲睏一宿明朝向何許路

轉千萬曲金藏與銀藏高占蒼厓旁〔金藏銀藏二卷在長安寺東〕高峯立我前七寶爲其桩

所見漸奇秀出入行澗岡〔有一峯在二卷之東奇巖怪石〕忽近瑜帖寺松會鬱

成行飛樓跨澗水暎奪青山光〔有樓當門跨門前平澗名曰山暎門〕

地闊沙草逢春綠入門駭汗出神將相對立青獅與〔門中立神像與獅像皆獰惡可咳〕

白象呼口瞋雙目〔面目皆獰惡可咳〕撞鐘千指迎

繞神香煙輕庭中登高塔風鐸聲琤瑽飛三昧宮

結構何其雄堂中古佛像塵埃暗金容遠自天竺來

駕海隨黃龍尼巖與憩房〔一二雷其蹤眞贋不可辨〕

事與齊諸同〔寺之記事戴天竺人鑄佛像五十三軀負之到于此山高城〕明寂

〔指其像處乃構楡岾寺以安焉後人以尼所踞石爲憩房云〕卷在其西興聖　卷在其東尋幽不

〔人聞而尋之見路爲有小人迹乃入山中有尼所踞石爲〕

暫聞與入煙霞濃寂寥斗雲菴雲碓水自舂〔斗雲菴雲碓在楡岾〕

北之臨溪渡石砠活水聲淙淙成佛倚高峯滄溟在東〔在東〕

二十二

窓·成佛巷在斗雲巷之東北·嵯義佛頂臺孤絕更無

雙我來看朝曦滿目紅雲披水天兩無際火氣驚馮

夷舉頭白巔面十二天紳垂在佛頂臺可坐見·二見性臨路危覺飛

尋舊時路到處皆可恰上下石窟名笠修瀟灑澗之

湄水背澆清致可愛·靈臺與靈隱雲霧生階堳

之西南·嵳崎嶇勞沿險兩腳難自持橋摧臥古槎路

斷攀樹枝流湍亂我耳濺沫灑人衣幽深九淵洞草

合人迹微九洞澗在靈隱菴之西幽深清絕·徘徊普賢巷仰見峯巒

危寄傲真見性香鑪巷在九天欲去仍留遲二巷皆在洞中·冒雨入香鑪

人淨調柴扉香鑪巷在九天會與夜氣蕭山同葬葬

內院半日陪禪楊學志機　内院在香鑪之西北漸入深境彌勒

峯愛山如渴飢峯頭石如佛得名艮在茲更尋彌勒　峯之西内院之西峯上有石形如彌勒焉

見我薦山羞香蔬療我饑蕭條南草菴居僧有仙委　菴在峯之南最為深遷此洞深幾許山僧洞中極多山菜

亦不知是非聲不至何須勞洗耳暮共白猿吟朝隨　還向洞口乃登此臺在南菴之東北

蒼鶴起還登萬景臺四方皆洞視　臺在萬景臺之東北

壞宜居避世士他時期再來出洞頭屢回　臺在萬景臺西北人寰隔霄　此洞巖石白於他處

有窟名養眞過清難久止

僧言內山好外山同興儻外山已如此況彼內山哉　以山之東南為外山西北為內山尤為奇秀巖石

急須入仙境以滌塵中病　自靈隱菴北內山

行行樹陰中晚風吹不定行可達內山山禽不　石益白

知名自呼三兩聲小溪通略彴破側不可行解衣弄

清泚形影聊相戲一身在巖上一身在水裏爾今不

是我我今還是爾散爲百東坡頃刻復在此好在水

中八到處無縫罅禪菴妙吉祥面戸清無塵內山最初所見菴

其菊有文殊地祕人難臻登登到佛地幾經也卷卷

山嶙峋祥西小菴在巖下厭號爲厨賓窟名在佛地菴卷西

萬樹衛金殿名是摩訶衍在佛地西此菴被山正雄西其主峯乃此盧峯

峯峙其後峻嶺當其面環回天所成絶勝前所見佳山勢環回吁嗟最靈地千載有若天成

氣彎蔥蔥心驚顏爲變

空虛棄庸僧汗雲霞感歎知奈何山中所歷菴多少山中諸菴多至百

難爲科欲詳不可得我試言其略菴不可畢舉姑記

大衆妙峯與獅子　近在摩訶側〔二卷在摩訶詞衍之西〕　萬回與白

耳　雲船菴與迦葉　妙德與能仁　圓通與眞佛　修善與奇〔能仁在西能仁在圓通北圓通北白雲在萬回北船菴在白雲西北妙德在船菴東南開心天德在圓通西天德西南修善在船菴西南奇〕

奇開心與天德　天津與安心　頓道與神林　利嚴與五〔安養與青蓮等在青蓮林在表訓東南神林在表訓西津安心在頓道東北安養在青蓮等在〕

賢安養與青蓮　雲岾與松蘿天第如星羅名〔利嚴五賢皆取其場韻故無次序而舉之　或倚最高峯〕

長安東皆取其場韻故無次序而舉之

手可捫銀河　或枕急流瀑　靜中喧聒聒　或在巖石下

低頭僅出入　或對紫翠峯　暮色來排闥　或占大巖上

綾路繞容迤　或隱幽邃處　沇與塵勞隔　雖無外客來

小語山已答　或祕樹木中　濃陰遮日色　或據斷崖頭

滿庭皆怪石奇形與異狀記之終難悉眼看口難言

漏萬繞掛一我愛表訓寺鬱鬱依林麓 僧開畫

殿空日午樓陰直我愛正陽寺俯臨千丈壑

衣步庭除四顧山如積我愛須彌臺疊石成崔嵬

清絕似仙區不必求蓬萊我愛望高臺四面收

黃埃 欲知幾何笙簫天上來凌雲縱快

活執鎖誠危哉 古塔不記年兀立 我愛十王洞

山勢皆盤回 人所不到處有古塔

懸崖邊我愛萬瀑洞飛流瀉青永

一巖連數里滑淨難所倚逶迤至洞口滿洞皆流水

次處各為崩下有火龍眠 頂處敲為湍鳴雷振空

栗谷全書 天 詩 拾遺卷一

山平處湛不流如鏡鑒吾顏清風左右至炎熱變爲寒披襟坐樹下始知身世間我愛寶德窟銅柱盈千尺（在洞中飛閣跨空三面依巖一面以銅柱撐之近百尺最爲奇絕）飛閣在虛空天造非人力未至望如畫既登汗如冰禪僧萬緣虛紙俯儲松葉若欲棲此地應須學絕粒去矣不可畱我將巡山遊有石類獅子屹立乎峯頭（在獅子菴前）有菴似（在獅子菴側）築城不知誰所營世無方朔儔怪事問無由

丙山雷十日遊尋略已周東行到上院路岝崿層巒遠（從此向白嶺面上院在路邊）寂滅菴上開心菴橫雲時未捲（二菴最高）開窗何所見赤海平如練山人指白嶺人（可見東海則在寂滅則）開兜率天（以白嶺爲兜率幸蓋清勝故）諸菴列翠微鐘鼓聲相連有

洞名聲聞水石何紛紜可望不可尋青鶴爲弟昆寂滅

卷下有洞名聲聞俯見巖奇水清而然路可入如智異山青鶴洞焉

鉢淵對絕壁天工

所磨削一條噴長虹其底澄潭碧山僧無一事轉下
鉢淵寺在寂滅之東有瀑甚高巖石

聊爲樂投身急如梭顚倒眩莫測

回登九井峯桂九龍

樹森可折高峻有桂樹

扶桑手可把夜半看日出欲

見九龍淵僧言路險惡若遇驟雨來死生在頃刻

不如上高峯以龍

石湴遇雨則定死無疑故余懼不往
淵在毗盧峯之東最爲奇麗但路險

蹦飛仙蹤斯言定信乎決意登眺盧松根絡石角手

攀足可踏毗盧峯此山之絕頂

有僧導我前戒我勿俯矚臨危

若術矚目眩神必惑若欲見山形莫上最高巘若登

栗谷全書 詩 拾遺卷一

最高嶽所見皆恍惚 極高則所見不明

忽忽一經晝與宵始及山之腰困臥盤石上廓落迷 此言爲我師勉旃無

俯仰心定始擡首眾峯皆我向高低與遠近一髁皆

削粉百里不盈尺鉅細皆無隱忽然煮白霧頭洞失

遠觀初依一谷生漸蔽羣山走遂使山蒼蒼颭作海

茫茫浩浩同一氣漠漠難爲量吾聞太極前萬化不

開張山靈意何如示我物之初無風漸飄散半卷還

半舒始露數點秀孤如天上岫濃靑畫偝眉浴海褰

鵬噣俄驚疾風起駃若驊騮須臾無點淬眼力皆

通透或尖若劍鋒或圓若籩豆或長若走蛇或短若

臥獸或如萬乘尊朝會開天門衣冠儼侍立車馬如

二十六

雲屯或如釋迦佛領眾依靈鷲蠻君與鬼伯競進頭
戢戢或如吳與孫擊鼓陳三軍鐵馬振刀鎗壯士爭
追奔或如獅子王威壓百獸羣或如行兩龍舊齟齬
陰雲或如靠巖虎顧眄當路蹲或若文書積鄴侯三
萬軸或若建浮圖蕭梁九層塔或若纍纍塚令威尋
故國或向如揖讓或背如抱毒或疎若相避或密若
相狎或如窈窕女深閨守貞淑或如讀書儒低頭披
簡牘或如賈育徒賈勇氣咆勃或如坐禪僧藜牀穿
兩膝或若搏兔鷹或若抱兒鹿或翔若鷩鳧或峙若
立鵠或傴然肆志或靡然自屈或散而不合或連而
不絕萬象各異態貪玩忘移足不可褻半道我欲窮

其高繞身是何物時有行雲孤行雲不及處蕭蕭剛

風號飛鳶與棲鶻莫能追我翱直到無上頂朗詠聊

遊遨林端捫朝日石頭礙夜月俯聽蟻動聲山腰起

霹靂山川圍四面模糊不可辨大者類丘垤小者視

不見縱有離婁目安能辨城郭浩然發長嘯聲入清

都闕仙侶定駭愕玉皇應驚詰天宮縱不遠其奈道

根淺吾聞上界仙官府未得開何方外人不在仙

凡間心虛萬事一氣大六合窄崎嶇輪脫手毬大海塗

足油賈中有山水不必於此壘一覽便知足造物不

我九僧言此山景四時皆清勝炎凉異世間陰氣春

曾盛浮花豈吐藥只有寒梅瑩山門四五月始有尋

春興 層崖千萬丈蹦蹦紅相映 大地入紅鑪 衲僧俗

苦冷撲緣不侵人 蒼蠅絕形影 秋風來苦早落葉填

石迎峯巒瘦生稜 素月增耿耿 松林開楓樹紅碧紛

無數水落露危巖 激激波聲怒 冬寒水官驕積雪高

天柱煙生知有寺 門礙難開戶 譬如別世界白銀為

國土翠檜列幾行 鬚髮垂滄浪 君胡不見此反思歸

故鄉 所記四時景事 此山有羽人馭風凌空行綠髮飄

若煙巖寶藏其形 千年食松脂蟬蛻得長生 見人不

接言顏秀方瞳清 君胡不見此似無物外情 山中有

松葉歲久身輕空中往來綠毛遍體 山僧憩萊時有得見者云 此山有異獸非虎非

対狼雄形大如山怒眸若鏡光有蒔礱大木翠毛掛

140

百尺足迹廣如輪諒非凡猷匹君胡不見此避去如
畏怯（山中有獸如／詩中所記云）此山有仙鶴大如垂天翼翔白
雲上暮還棲翠壁有時舞雌雄雙影峯前落高人尙
不親兄求對以臆君胡不見此鷗次未免俗（鷗青質丹頂有／雙態人謂之鶴）我聞此
僧言將還更回踟躇作半
歲雷所聞非虛說僧言此山名金剛與悅怛泉寶所
合成中有曇無竭我言佛書中不見朝鮮國又云在
海中不與此山同（僧言佛經云海中有山云云此山登）我疑龍伯豪一釣連六鰲三山遂失所泛海鶩
仙曹漂流到我疆作此舉山王又疑西河吳荷斧桂
樹芴斫桂落此地萬古無時停玉幹化爲石高積嶬

青冥虛實竟誰分何人作山經自從作天遊始覺吾
生浮下山將出洞山靈向我愁夢中來見我自言有
所求物生天宇閒因人名乃休廬山無李白誰能詠
其瀔蘭亭無逸少誰能壽其迹于美題洞庭東坡賦
赤壁咸因大手筆令名垂不滅君令遊我山風景皆
收拾胡為不吟詩反作緘口默請君揮巨杠庶使山
增色我言子過矣子言非我擬我無錦繡腸安能追
數子滿腔惟一拙吐出人不喜子欲得瓊琚往求無
價手山靈色不悅側立久凝視咄咄指我言惡賓無
汝似我知不能辭途許撲荒鄙形開如酒醒所聽皆
慌爾有約不可負聊以記終始

二十九

栗谷先生 金剛山遊覽詩 행서 4

인쇄일 ｜ 2023년 5월 25일
발행일 ｜ 2023년 6월 6일

지은이 ｜ 오동섭
　주소 ｜ 대구시 중구 봉산문화2길 35 백산서법연구원
　전화 ｜ 070-4411-5942 / 010-3515-5942

펴낸곳 ｜ 이화문화출판사
대　표 ｜ 이홍연·이선화
　주소 ｜ 서울시 종로구 인사동길12 대일빌딩 310호
　전화 ｜ 02-738-9880(대표전화)
　　　　 02-732-7091~3(구입문의)

ISBN　979-11-5547-556-0

값 ｜ 25,000원

栗谷先生 金剛山遊覽詩 행서 **4**
국배판, 144쪽. 값 25,000원

退溪先生 小白山遊山錄 행서 **3**
국배판, 136쪽, 값 25,000원

中庸章句 행서 **2**
국배판, 132쪽, 값 25,000원

老子道德經 행서 **1**
국배판, 124쪽, 값 25,000원

草書金剛經 초서 **10**
국배판, 152쪽, 값 25,000원

草書四十二章經 초서 **9**
국배판, 136쪽, 값 22,000원

草書漢詩七言 초서 **8**
국배판, 168쪽, 값 25,000원

草書漢詩五言 초서 **7**
국배판, 160쪽, 값 25,000원

草書大學 초서 **6**
국배판, 144쪽, 값 20,000원

草書孝經 초서 **5**
국배판, 144쪽, 값 20,000원

한국한시300 칠언절구편 초서 **4**
국배판, 176쪽, 값 25,000원

한국한시300오언절구편 초서 **3**
국배판, 208쪽, 값 25,000원

병풍으로 쓴 고문진보 초서 **2**
국배판, 176쪽, 값 20,000원

병풍으로 쓴 고문진보 초서 **1**
국배판, 172쪽, 값 20,000원

六卷 十書體屛風集
국배판, 값 10,000원

五卷 판본체 / 흘림체
국배판, 96쪽, 값 15,000원

四卷 行書體 / 草書體
국배판, 96쪽, 값 15,000원

三卷 魏碑體 / 顏眞卿體
국배판, 96쪽, 값 15,000원

二卷 隷書體 / 好太王碑體
국배판, 96쪽, 값 15,000원

一卷 篆書體 / 金文體
국배판, 96쪽, 값 15,000원